U0035118

可直接切割的剪紙素材

繽紛5色造型剪紙練習帖

佐川綾野

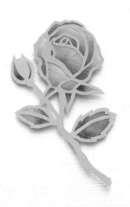

春季
造型剪紙

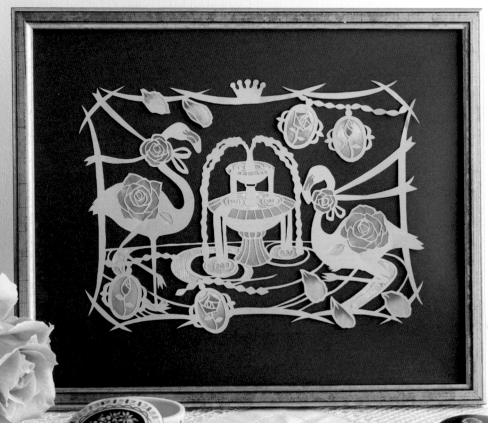

正在休息的
紅鶴
▶ p.48 ▶ p.91

2

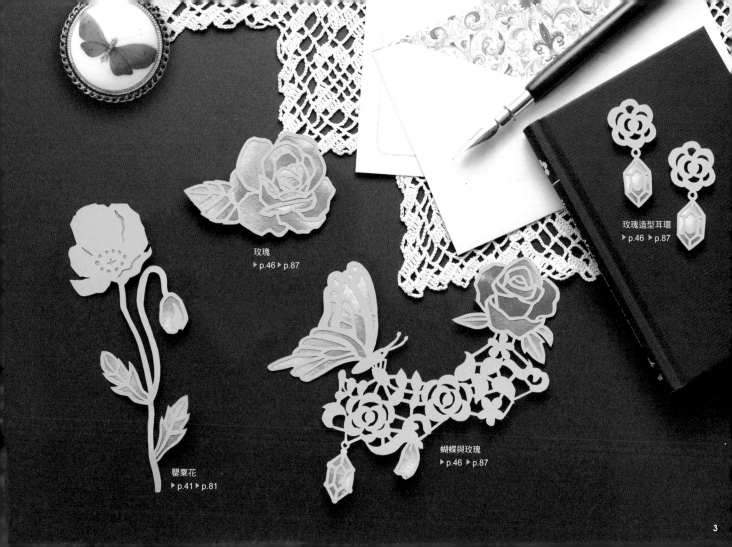

玫瑰
▶p.46 ▶p.87

玫瑰造型耳環
▶p.46 ▶p.87

罌粟花
▶p.41 ▶p.81

蝴蝶與玫瑰
▶p.46 ▶p.87

3

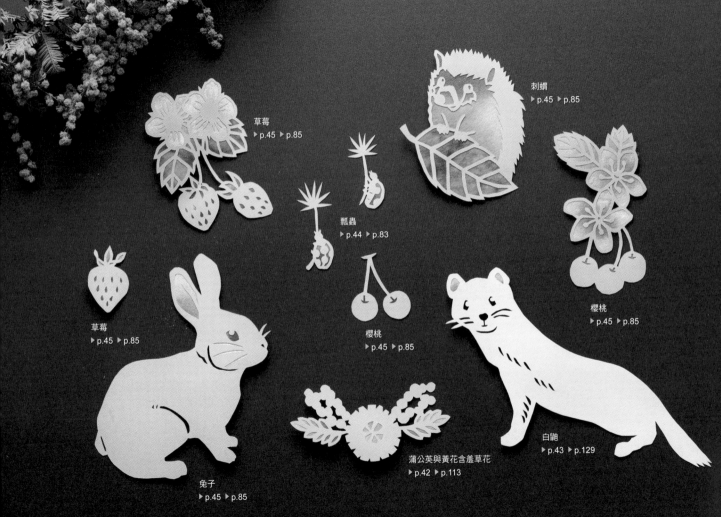

草莓
▶p.45 ▶p.85

刺蝟
▶p.45 ▶p.85

瓢蟲
▶p.44 ▶p.83

櫻桃
▶p.45 ▶p.85

草莓
▶p.45 ▶p.85

櫻桃
▶p.45 ▶p.85

白鼬
▶p.43 ▶p.129

蒲公英與黃花含羞草花
▶p.42 ▶p.113

兔子
▶p.45 ▶p.85

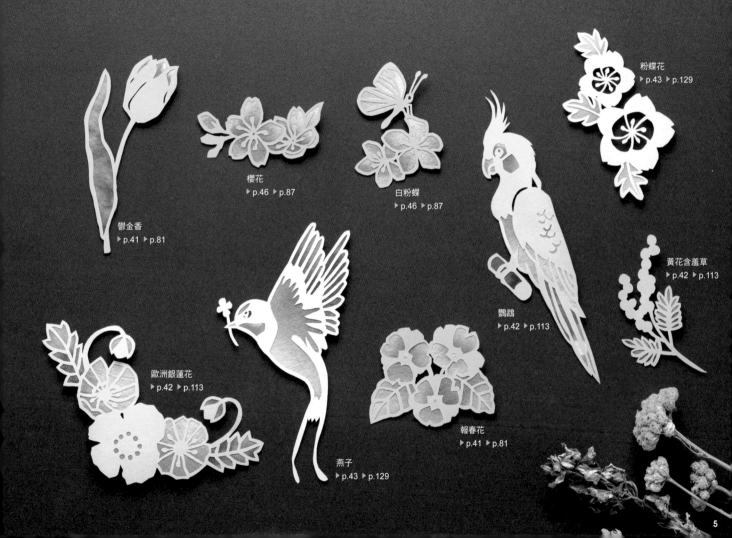

鬱金香
▶p.41 ▶p.81

櫻花
▶p.46 ▶p.87

白粉蝶
▶p.46 ▶p.87

粉蝶花
▶p.43 ▶p.129

鸚鵡
▶p.42 ▶p.113

黃花含羞草
▶p.42 ▶p.113

歐洲銀蓮花
▶p.42 ▶p.113

燕子
▶p.43 ▶p.129

報春花
▶p.41 ▶p.81

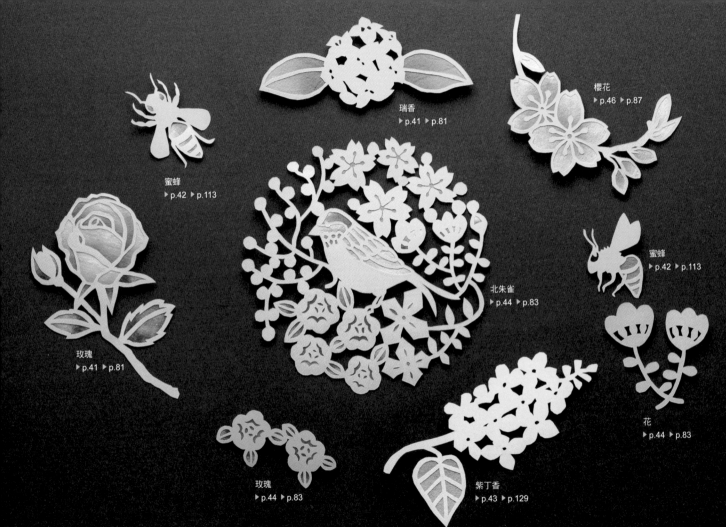

瑞香
▶p.41 ▶p.81

櫻花
▶p.46 ▶p.87

蜜蜂
▶p.42 ▶p.113

玫瑰
▶p.41 ▶p.81

北朱雀
▶p.44 ▶p.83

蜜蜂
▶p.42 ▶p.113

花
▶p.44 ▶p.83

玫瑰
▶p.44 ▶p.83

紫丁香
▶p.43 ▶p.129

6

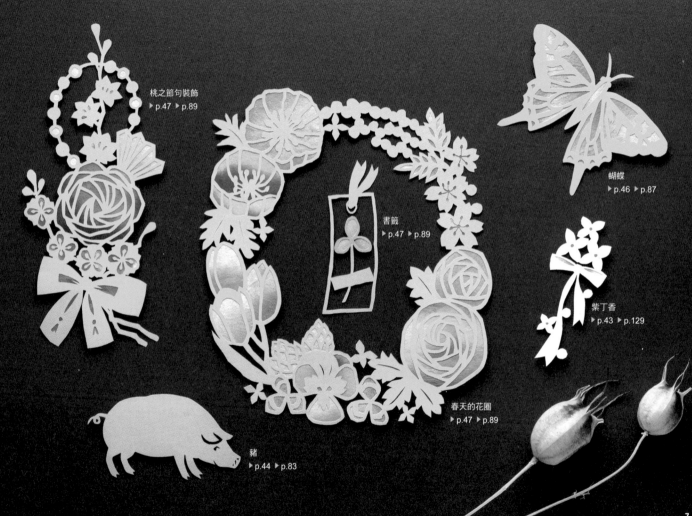

桃之節句裝飾
▶ p.47 ▶ p.89

蝴蝶
▶ p.46 ▶ p.87

書籤
▶ p.47 ▶ p.89

紫丁香
▶ p.43 ▶ p.129

春天的花圈
▶ p.47 ▶ p.89

豬
▶ p.44 ▶ p.83

夏季
造型剪紙

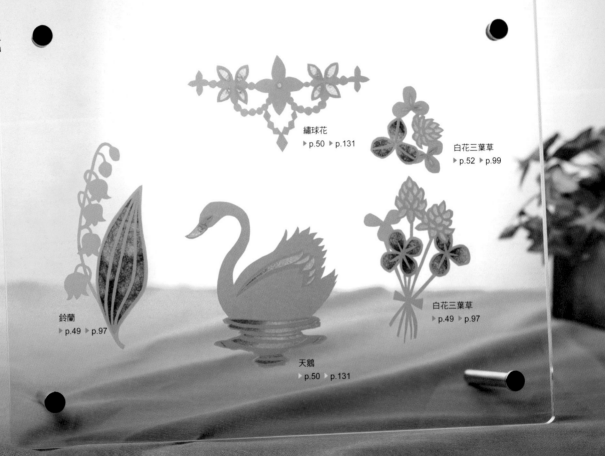

繡球花
▷p.50 ▷p.131

白花三葉草
▷p.52 ▷p.99

白花三葉草
▷p.49 ▷p.97

鈴蘭
▷p.49 ▷p.97

天鵝
▷p.50 ▷p.131

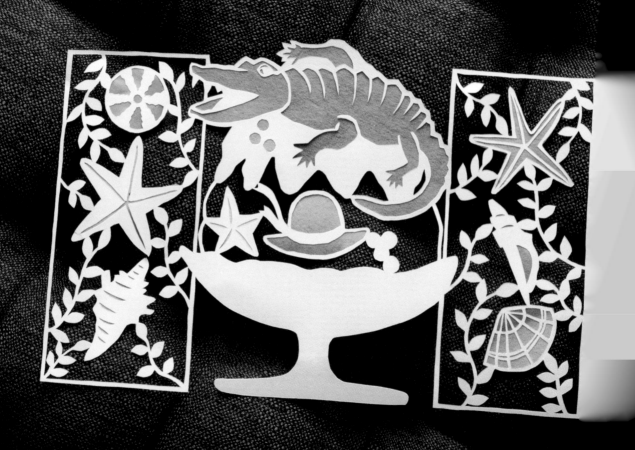

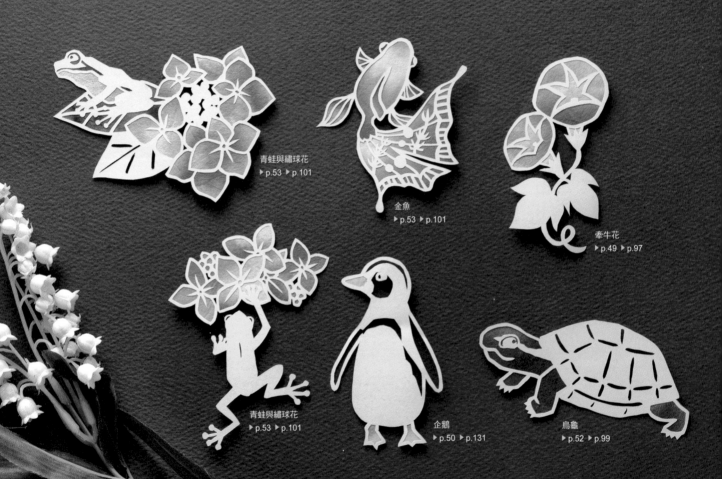

青蛙與繡球花
▶p.53 ▶p.101

金魚
▶p.53 ▶p.101

牽牛花
▶p.49 ▶p.97

青蛙與繡球花
▶p.53 ▶p.101

企鵝
▶p.50 ▶p.131

烏龜
▶p.52 ▶p.99

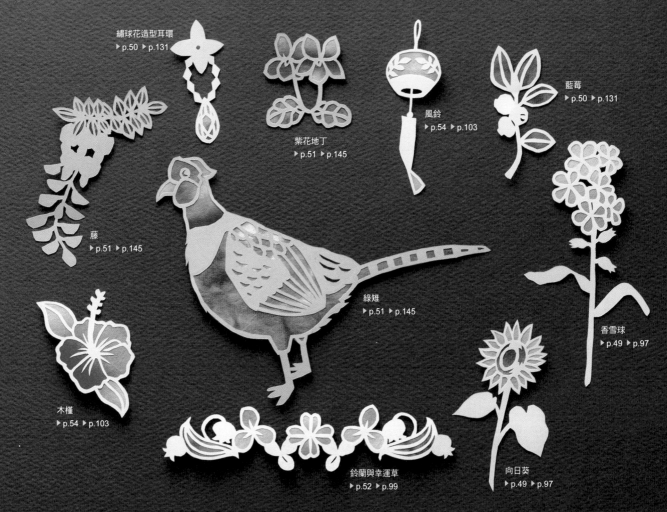

繡球花造型耳環
▶p.50 ▶p.131

藍莓
▶p.50 ▶p.131

紫花地丁
▶p.51 ▶p.145

風鈴
▶p.54 ▶p.103

藤
▶p.51 ▶p.145

綠雉
▶p.51 ▶p.145

香雪球
▶p.49 ▶p.97

木槿
▶p.54 ▶p.103

鈴蘭與幸運草
▶p.52 ▶p.99

向日葵
▶p.49 ▶p.97

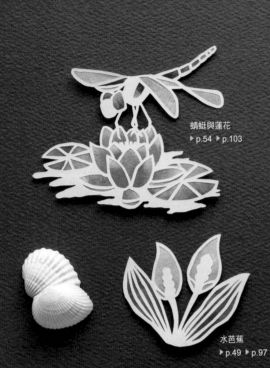

蜻蜓與蓮花
▶p.54 ▶p.103

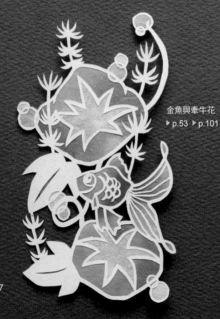

金魚與牽牛花
▶p.53 ▶p.101

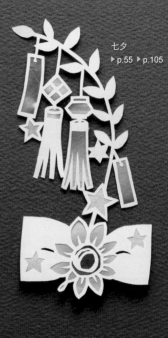

七夕
▶p.55 ▶p.105

水芭蕉
▶p.49 ▶p.97

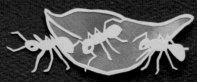

螞蟻
▶p.54 ▶p.103

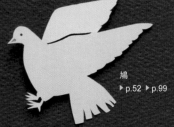

鳩
▶p.52 ▶p.99

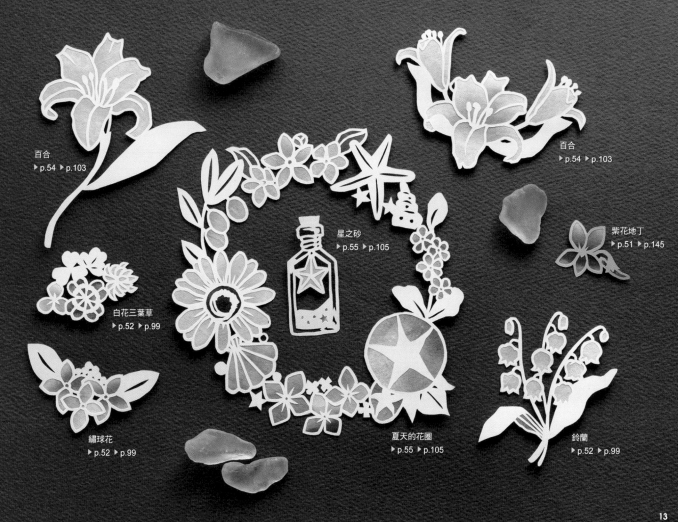

百合
▶p.54 ▶p.103

百合
▶p.54 ▶p.103

紫花地丁
▶p.51 ▶p.145

白花三葉草
▶p.52 ▶p.99

星之砂
▶p.55 ▶p.105

繡球花
▶p.52 ▶p.99

夏天的花圈
▶p.55 ▶p.105

鈴蘭
▶p.52 ▶p.99

秋季
造型剪紙

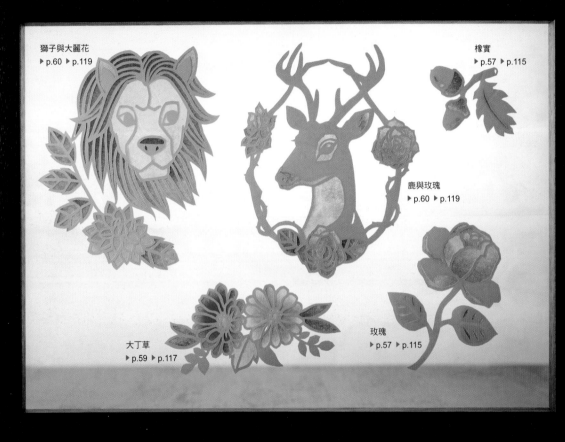

獅子與大麗花
▶p.60 ▶p.119

橡實
▶p.57 ▶p.115

鹿與玫瑰
▶p.60 ▶p.119

大丁草
▶p.59 ▶p.117

玫瑰
▶p.57 ▶p.115

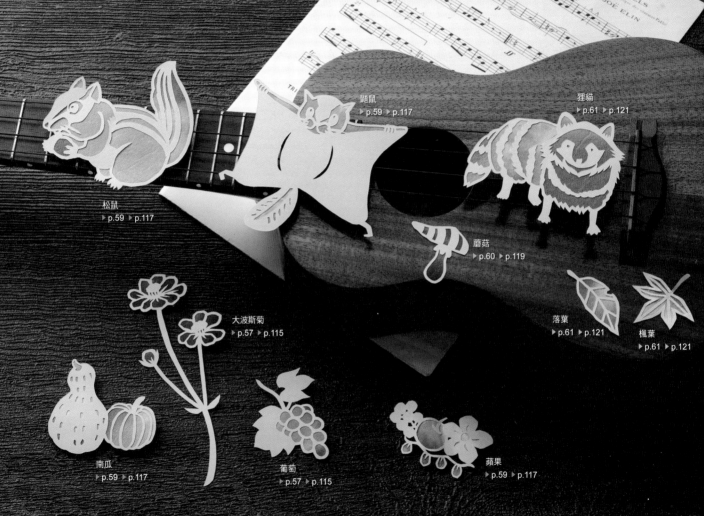

松鼠
▶ p.59 ▶ p.117

鼯鼠
▶ p.59 ▶ p.117

狸貓
▶ p.61 ▶ p.121

蘑菇
▶ p.60 ▶ p.119

落葉
▶ p.61 ▶ p.121

楓葉
▶ p.61 ▶ p.121

大波斯菊
▶ p.57 ▶ p.115

南瓜
▶ p.59 ▶ p.117

葡萄
▶ p.57 ▶ p.115

蘋果
▶ p.59 ▶ p.117

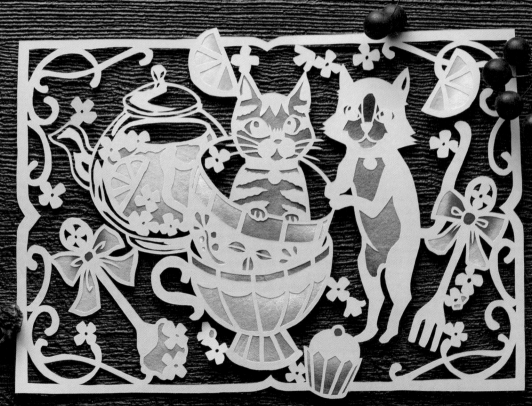

金木犀的下午茶時光
▶p.64 ▶p.125

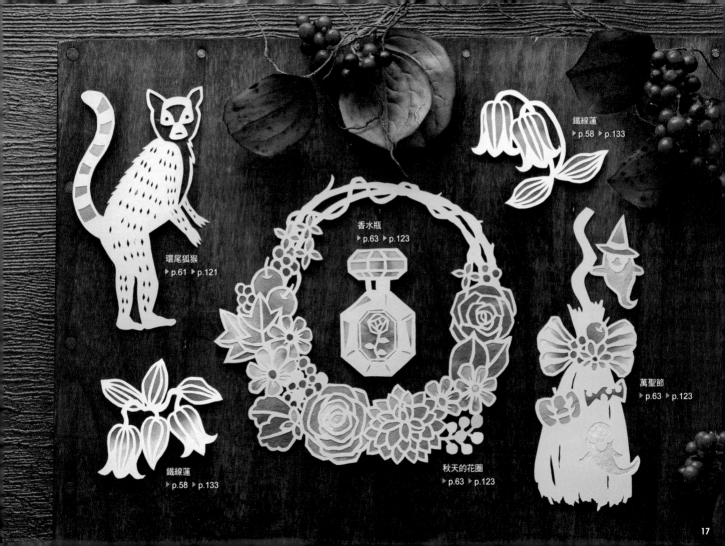

環尾狐猴
▶p.61 ▶p.121

鐵線蓮
▶p.58 ▶p.133

香水瓶
▶p.63 ▶p.123

鐵線蓮
▶p.58 ▶p.133

秋天的花圈
▶p.63 ▶p.123

萬聖節
▶p.63 ▶p.123

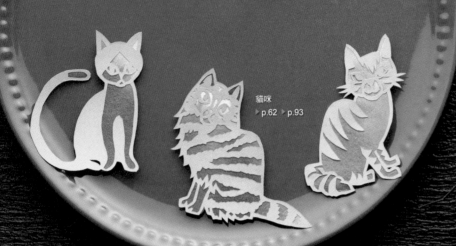

貓咪
▶p.62 ▶p.93

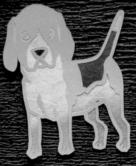

巴哥犬
▶p.62 ▶p.93

米格魯犬
▶p.62 ▶p.93

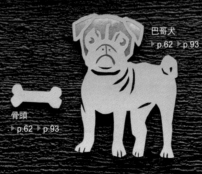

骨頭
▶p.62 ▶p.93

約克夏㹴犬
▶p.62 ▶p.93

寵物飼料
▶p.62 ▶p.93

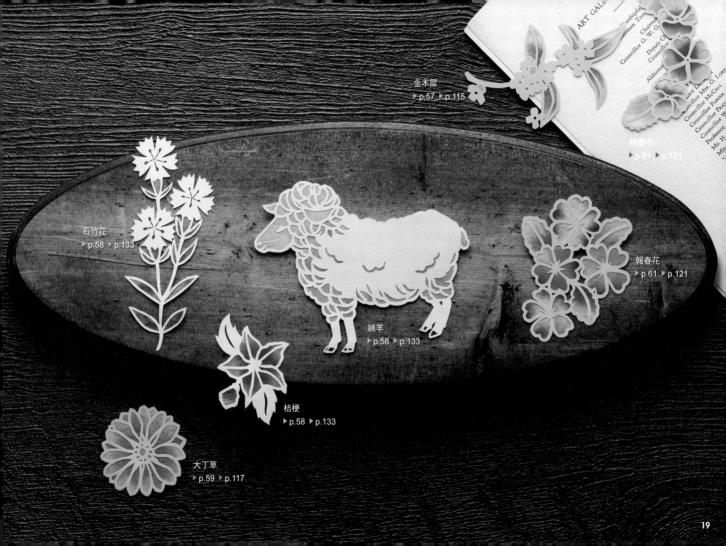

金木犀
▶p.57 ▶p.115

石竹花
▶p.58 ▶p.133

報春花
▶p.61 ▶p.121

報春花
▶p.61 ▶p.121

綿羊
▶p.58 ▶p.133

桔梗
▶p.58 ▶p.133

大丁草
▶p.59 ▶p.117

19

冬季
造型剪紙

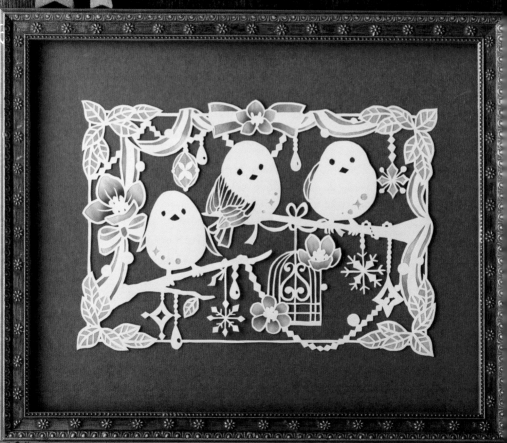

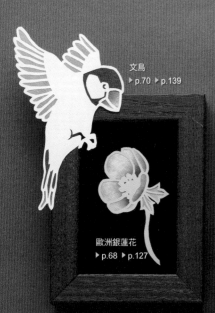

文鳥
▶p.70 ▶p.139

綠繡眼
▶p.67 ▶p.109

歐洲銀蓮花
▶p.68 ▶p.127

大花三色菫
▶p.69 ▶p.137

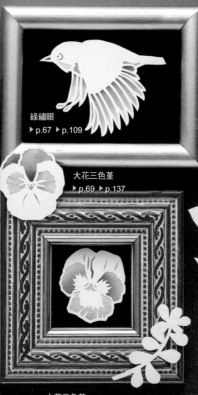

水仙
▶p.70 ▶p.139

鯨頭鸛
▶p.70 ▶p.139

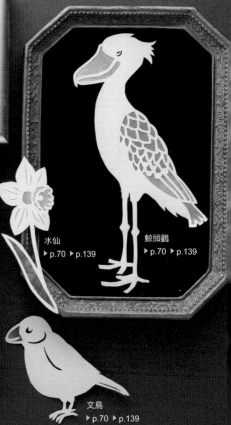

綠繡眼
▶p.67 ▶p.109

大花三色菫
▶p.69 ▶p.137

多肉植物
▶p.67 ▶p.109

文鳥
▶p.70 ▶p.139

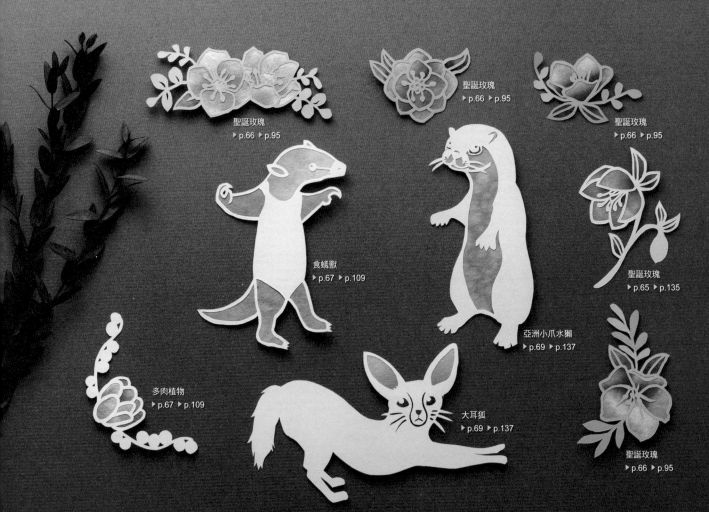

聖誕玫瑰
▶p.66 ▶p.95

聖誕玫瑰
▶p.66 ▶p.95

聖誕玫瑰
▶p.66 ▶p.95

食蟻獸
▶p.67 ▶p.109

聖誕玫瑰
▶p.65 ▶p.135

多肉植物
▶p.67 ▶p.109

亞洲小爪水獺
▶p.69 ▶p.137

大耳狐
▶p.69 ▶p.137

聖誕玫瑰
▶p.66 ▶p.95

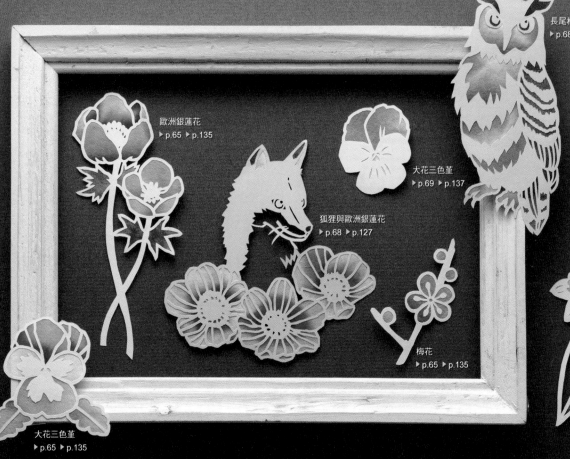

長尾林鴞
▶p.68 ▶p.127

歐洲銀蓮花
▶p.65 ▶p.135

大花三色堇
▶p.69 ▶p.137

狐狸與歐洲銀蓮花
▶p.68 ▶p.127

梅花
▶p.65 ▶p.135

水仙
▶p.70 ▶p.139

大花三色堇
▶p.65 ▶p.135

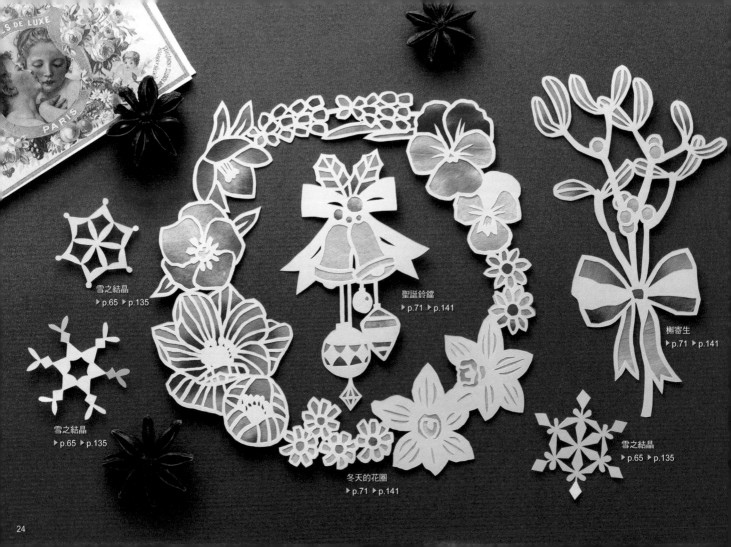

雪之結晶
▶p.65 ▶p.135

雪之結晶
▶p.65 ▶p.135

聖誕鈴鐺
▶p.71 ▶p.141

槲寄生
▶p.71 ▶p.141

冬天的花圈
▶p.71 ▶p.141

雪之結晶
▶p.65 ▶p.135

24

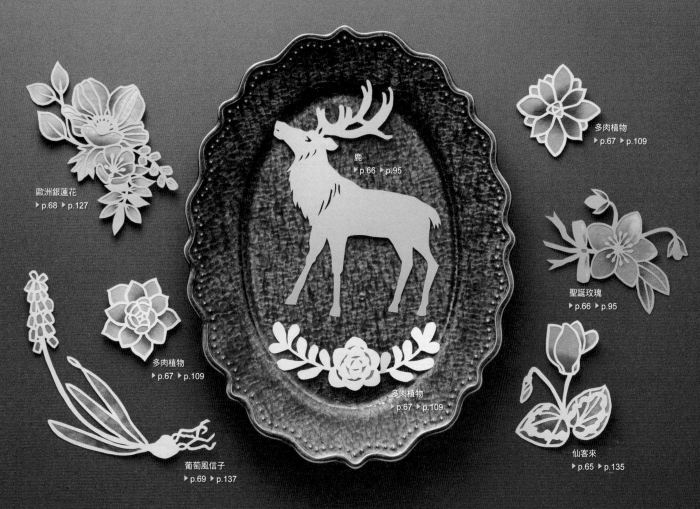

歐洲銀蓮花
▶p.68 ▶p.127

多肉植物
▶p.67 ▶p.109

鹿
▶p.66 ▶p.95

聖誕玫瑰
▶p.66 ▶p.95

多肉植物
▶p.67 ▶p.109

葡萄風信子
▶p.69 ▶p.137

多肉植物
▶p.67 ▶p.109

仙客來
▶p.65 ▶p.135

其他
造型剪紙

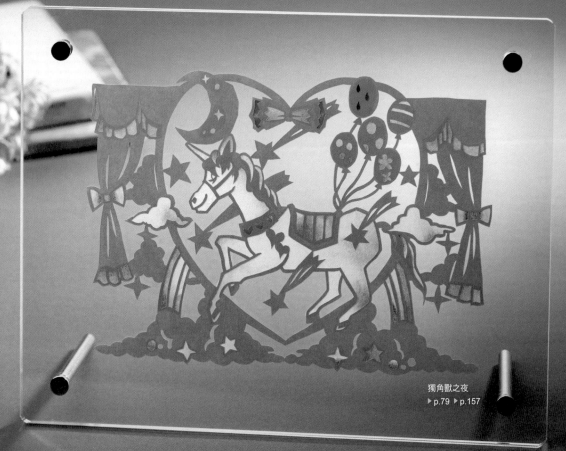

獨角獸之夜
▶ p.79 ▶ p.157

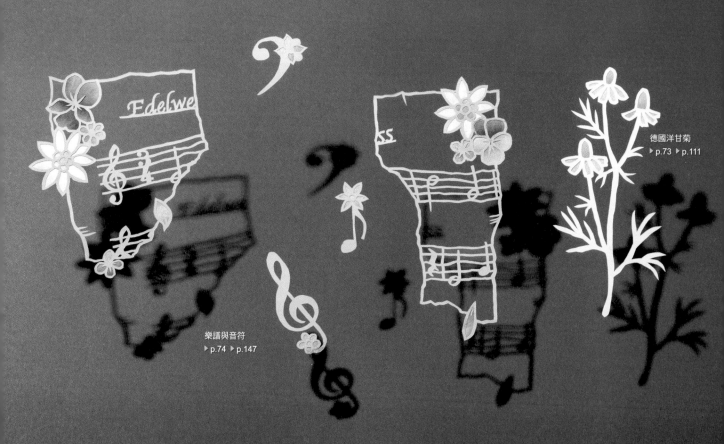

樂譜與音符
▶p.74 ▶p.147

德國洋甘菊
▶p.73 ▶p.111

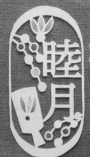

睦月（1月）
▶p.77 ▶p.153

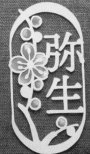

彌生（3月）
▶p.77 ▶p.153

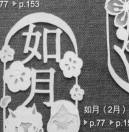

如月（2月）
▶p.77 ▶p.153

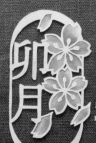

卯月（4月）
▶p.77 ▶p.153

皐月（5月）
▶p.77 ▶p.153

水無月（6月）
▶p.77 ▶p.153

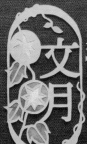

文月（7月）
▶p.78 ▶p.155

長月（9月）
▶p.78 ▶p.155

霜月（11月）
▶p.78 ▶p.155

葉月（8月）
▶p.78 ▶p.155

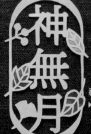

神無月（10月）
▶p.78 ▶p.155

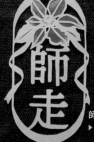

師走（12月）
▶p.78 ▶p.155

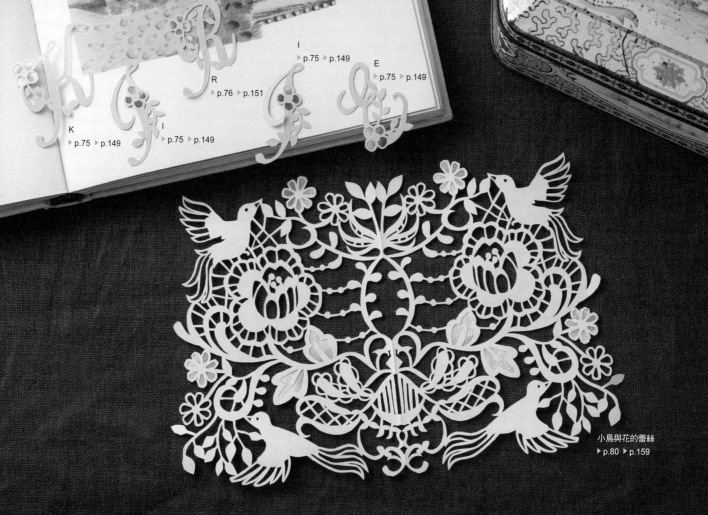

K
▸ p.75 ▸ p.149

I
▸ p.75 ▸ p.149

R
▸ p.76 ▸ p.151

I
▸ p.75 ▸ p.149

E
▸ p.75 ▸ p.149

小鳥與花的蕾絲
▸ p.80 ▸ p.159

Contents

前言

我在 14 歲的某天開始接觸剪紙。那個時候我對版畫很感興趣，雖然很想實際製作看看，但我卻不知該如何操作。剪紙感覺和版畫很類似，所以我就拿家裡的筆刀、紙張以及和紙開始玩起剪紙。當時在學校裡還不流行剪紙，喜歡畫畫的人比較多，所以我覺得自己有點奇怪。

不過，現在剪紙已成為一種新奇的手工藝興趣，大家可以盡情享受剪紙的樂趣。對我來說，這是再高興不過的事了。

一般來說，剪紙比較常用黑色的紙，而我在這本書中挑選了五種顏色的色紙來進行創作。雖然只要按照圖案割下 5 色剪紙，就可以玩得很開心了，但運用和紙增加更多色彩，更能做出有別於黑白剪紙的美感。

剪紙的世界會在未來愈擴愈大，就讓我們一起創造剪紙的故事吧！

佐川 綾野

關於本書

本書收錄了「可直接切割的 5 色剪紙」及「可影印的圖案集」兩種附錄。
只要準備好切割墊和筆刀，現在就能馬上開始玩剪紙。

可直接切割的 5 色剪紙

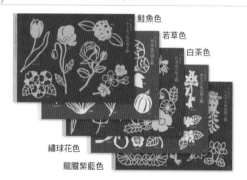

鮭魚色
若草色
白茶色
繡球花色
龍膽紫藍色

從 p.81～159 的「5 色造型剪紙」中選出喜歡的圖案，用筆刀沿著裁切線把圖案割下來。詳細的切割方式，請參見第 34 頁。

鮭魚色　　若草色　　白茶色　　繡球花色　　龍膽紫藍色

可影印的圖案集

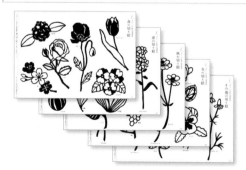

p.41～80 的素材可以影印下來，並且用來當作剪紙的圖案。可以放大或縮小素材的尺寸，用自己喜歡的色紙切割圖案。詳細的切割方法，請參見第 36 頁。

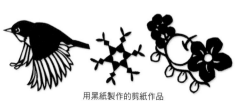

用黑紙製作的剪紙作品　　切割黑紙並增加顏色的剪紙作品

剪紙工具

請先準備筆刀和切割墊

只要手邊有筆刀和切割墊就可以馬上開始玩剪紙。這裡要介紹的是作者平時會使用到的剪紙工具。請依照自己的需求逐一備齊工具。

① 日本 NT Cutter 雕刻筆刀 NT400（刀片角度為 30 度）
② 鑷子
③ 自動鉛筆
④ 口紅膠
⑤ 裝刀片的盒子
⑥ 紙膠帶
⑦ 切割墊

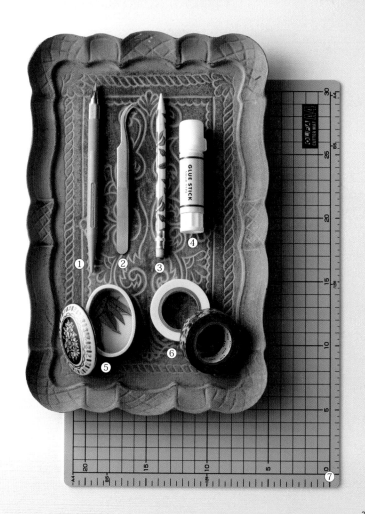

5 色造型剪紙的切割方法

馬上開始切割 5 色造型剪紙（p.81～159）吧。

剪下 5 色造型剪紙的素材頁

用筆刀沿著虛線把 5 色造型剪紙（p.81～159）割下來，並且把紙放在切割墊上。

選出喜歡的圖案並割下來

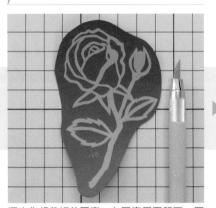

選出你想裁切的圖案，在圖案周圍留下一圈空隙，用筆刀把圖案切割下來。

割掉灰色區塊

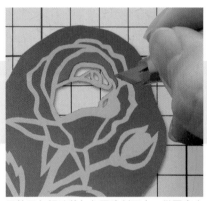

用筆刀仔細地將灰色區塊割下來。從圖案中央較細部的地方開始裁切。

Hint
以握住鉛筆的方式來拿筆刀，需輕輕地握住，不要施力。

Hint
用筆刀尖端戳住割下的灰色區塊，可以更輕鬆地取下來。

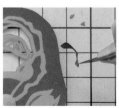

翻面確認是否切割完整

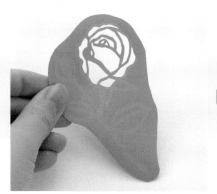

切割過程中，翻到背面確認是否確實將紙割下來。

剝下圖案的外圍區塊

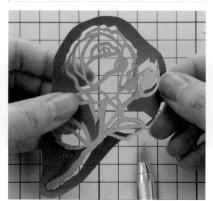

繼續切割，最後再割下圖案外圍的灰色區塊，慢慢地撥下外圍的紙。

成品

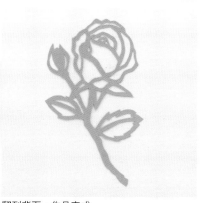

翻到背面，作品完成。

Hint
像葉子邊緣這種鋸齒狀的線，切割時請從邊角開始，依照箭頭指示下刀。

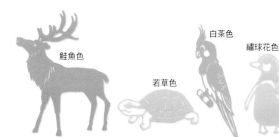

鮭魚色

若草色

白茶色

繡球花色

龍膽紫藍色

盡情體驗5色造型剪紙的樂趣吧！

可影印的圖案集使用方法

這裡要介紹的是利用「可影印的圖案集」
（p.41～80）來切割黑紙的剪紙方法。

備好圖案與剪紙用紙

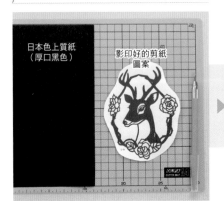

日本色上質紙
（厚口黑色）

影印好的剪紙
圖案

影印剪紙圖案，並且準備好剪紙用紙。此處選
用的是日本色上質紙，厚口黑色。可選用摺紙
或洋紙之類的紙作為剪紙用紙，也可以使用任
何厚度較薄的紙張。慢慢割習慣之後，請隨心
所欲，多多嘗試各種不同的紙張。

將圖案固定於紙上

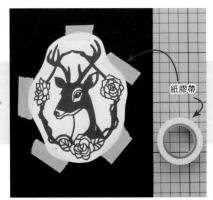

紙膠帶

把圖案放在紙上，並且用紙膠帶固定圖案的
周圍。

Hint
建議剪紙新手將圖案
放大到140%，這樣
會比較好切割。

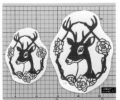

切割紙張並留下黑色區塊

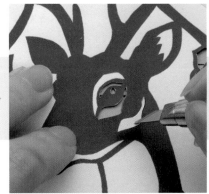

把白色的部分割下來，保留黑色區塊。切割
時請小心謹慎一點，把下層的黑紙一起割下
來。

Hint
切割比較細部的區塊
時，可以一邊旋轉紙
張，一邊從容易下刀
的地方切割，這樣割
起來會更順手。

翻面確認是否切割完整

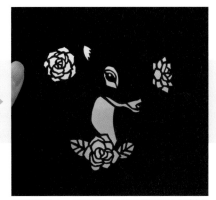

切割過程中，翻到背面確認是否確實把紙割下來。

剝下圖案的外圍區塊

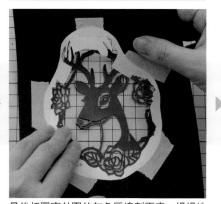

最後把圖案外圍的灰色區塊割下來，慢慢地撥下外圍的紙。

成品

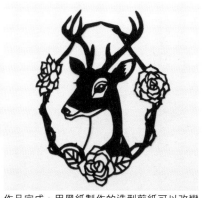

作品完成。用黑紙製作的造型剪紙可以改變作品的氛圍。

Hint

切割大面積區塊、難以切割的地方時，不要一口氣全部割下來，請像右圖這樣分次進行，慢慢地切割。

粉色的紙　　　　有花紋的紙　　　　條紋紙

除了黑紙以外，可以選擇自己喜歡的顏色或紋路。不同的紙可以讓我們體驗不同的氛圍喔。

造型剪紙的上色步驟

在剪紙上添加更多的顏色，會讓作品看起來會更活靈活現。這裡用和紙示範，為你介紹造型剪紙的上色方法。

／準備剪紙、色紙、相關工具

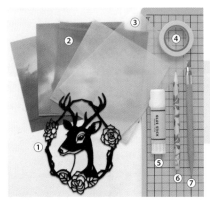

準備①切割好的剪紙圖案、②和紙之類的色紙、③描圖紙、④紙膠帶、⑤口紅膠、⑥自動鉛筆、⑦筆刀。

※為了方便讀者理解，此處以黑紙製作的造型剪紙來解說上色的步驟。

／選擇色紙

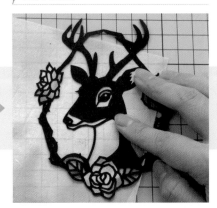

先想一想自己希望在剪紙上添加什麼樣的顏色，把色紙放在剪紙圖案下面比比看，抓出大致的方向。我選擇使用具有暈染效果的橘色和紙。

Hint
不同的色紙可營造出不同的作品風格，請試試看各種不同的紙張。

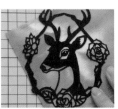

／描出想要上色的區塊

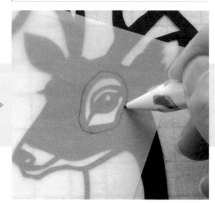

在色紙與剪紙圖案上疊一張描圖紙，用自動鉛筆在想要添加顏色的地方畫上輪廓線，這邊以眼睛周圍為例。

Hint
描出上色區塊時，需要保留上膠的區塊，所以範圍可以畫寬一點。

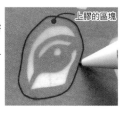
上膠的區塊

把剪紙圖案移開

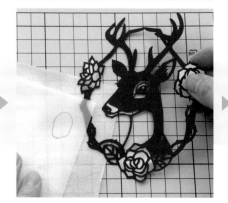

壓住色紙與描圖紙，把剪紙圖案抽出來。

Hint
拿掉造型剪紙，壓住色紙與描圖紙以免位置偏移，趕快用紙膠帶固定。

切割色紙

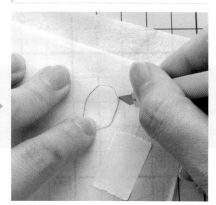

壓住色紙與描圖紙使其疊在一起，用筆刀沿線割下來，小心不要讓兩張紙的位置偏移了。

Hint
除了和紙之外，還可以依照個人喜好使用摺紙或包裝紙當作上色用紙，想用什麼紙都可以。

將造型剪紙翻面上膠

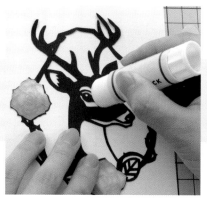

把造型剪紙翻到背面，在想要上色的區塊上塗口紅膠。上膠時，請在剪紙下方墊一張影印紙之類的底紙。

Hint
可將原子筆型的膠水塗抹在比較細部的區塊。

原子筆型膠水

在造型剪紙上貼上色紙

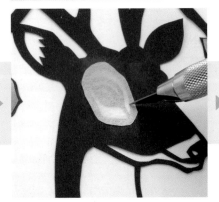

把割下來的色紙貼在眼睛的地方。用筆刀的尖端輕刺色紙，這樣比較好貼。

貼上更多色紙

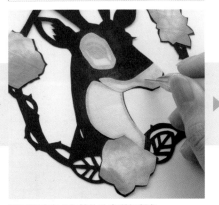

用同樣的方式在其他地方增加顏色。

成品

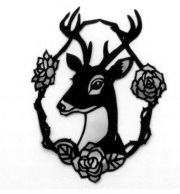

把造型剪紙翻面，上色完成。請參考p.14的同款剪紙圖案，以白茶色的紙製作而成。

Hint

黏貼和紙時，如果筆刀不好用的話，可用前端較細的鑷子輔助。

鑷子

若草色造型剪紙添加顏色

鮭魚色造型剪紙添加顏色

黑色造型剪紙添加顏色

依自己的喜好，在各種紙張上加入不同的顏色吧！

瑞香

罌粟花

鬱金香

玫瑰

櫻花

報春花

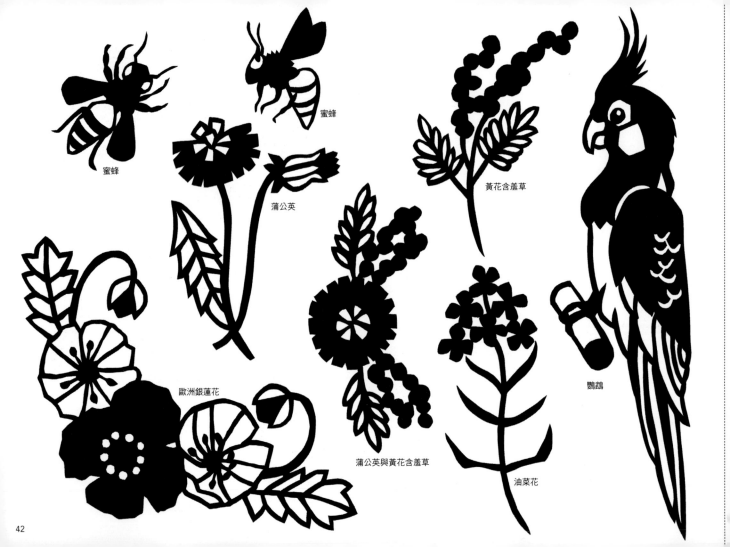

蜜蜂

蜜蜂

蒲公英

黃花含羞草

歐洲銀蓮花

蒲公英與黃花含羞草

油菜花

鸚鵡

42

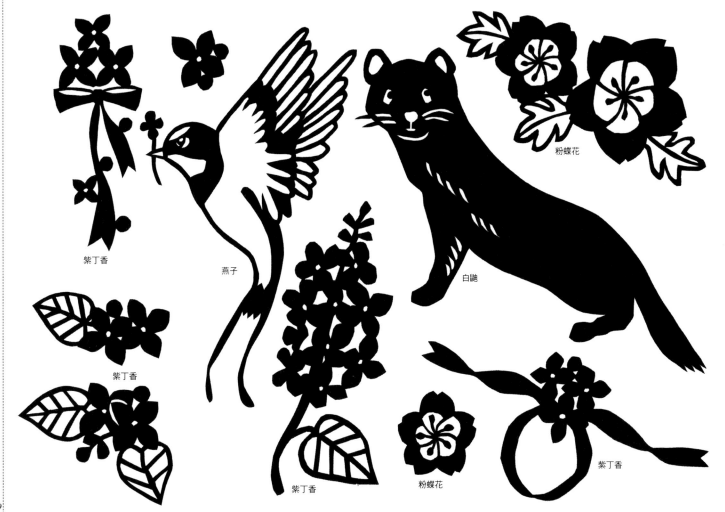

紫丁香

燕子

粉蝶花

白鼬

紫丁香

紫丁香

粉蝶花

紫丁香

43

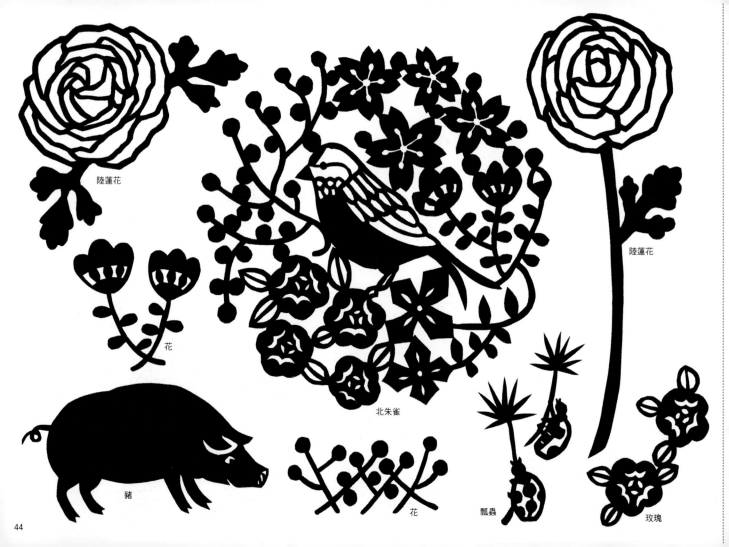

陸蓮花

陸蓮花

花

北朱雀

豬

花

瓢蟲

玫瑰

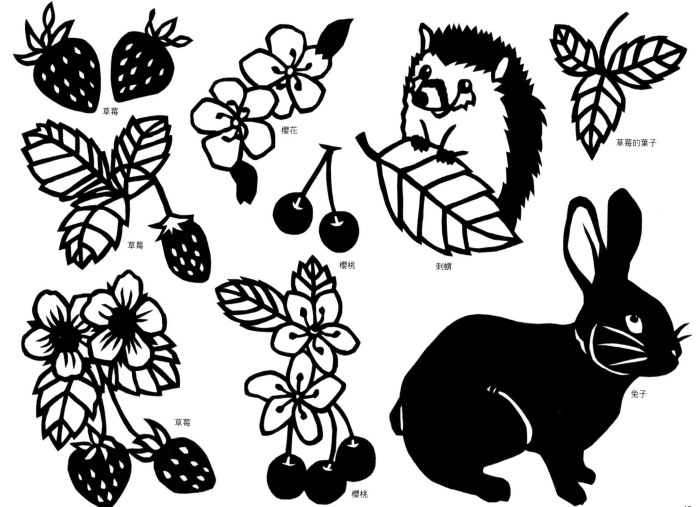

草莓

櫻花

草莓的葉子

草莓

櫻桃

刺蝟

草莓

櫻桃

兔子

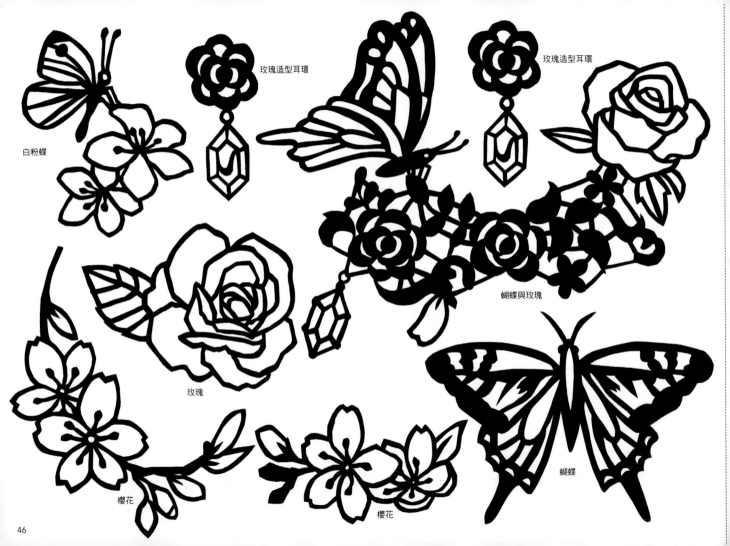

白粉蝶

玫瑰造型耳環

玫瑰造型耳環

蝴蝶與玫瑰

玫瑰

櫻花

櫻花

蝴蝶

46

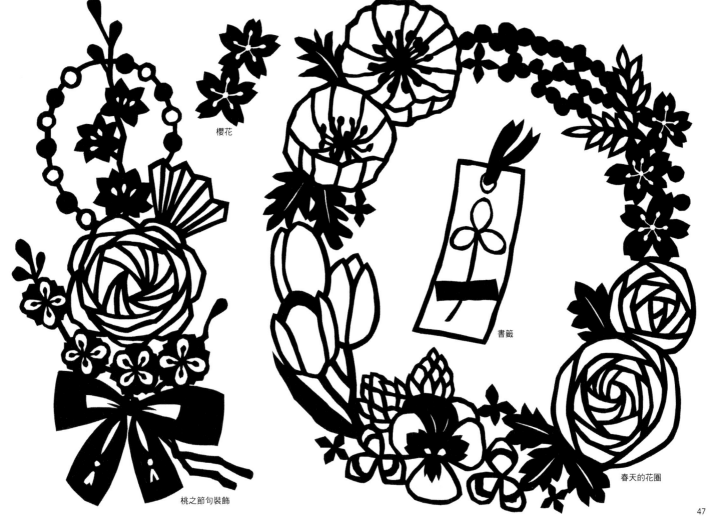

櫻花

書籤

桃之節句裝飾

春天的花圈

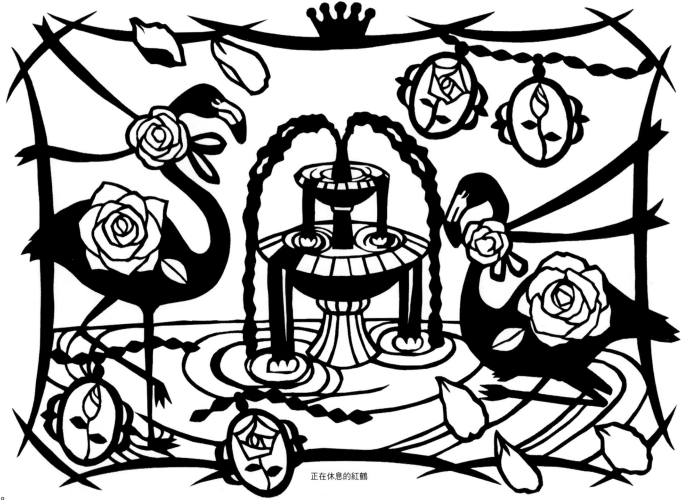

正在休息的紅鶴

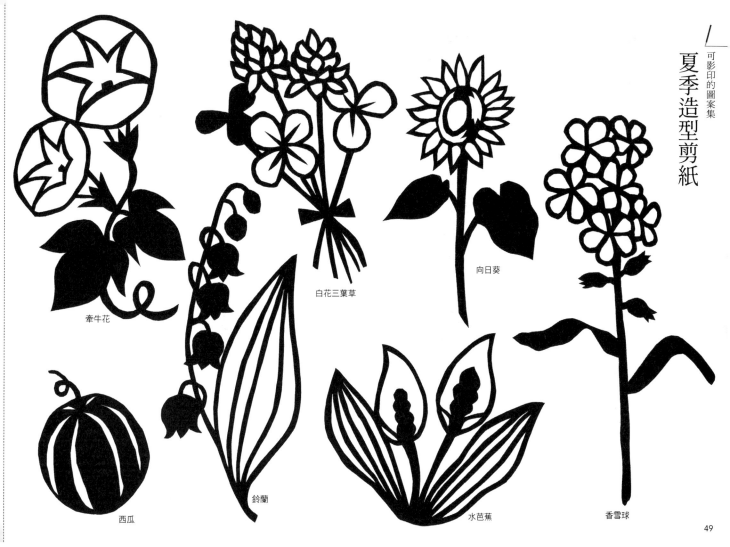

牽牛花

白花三葉草

向日葵

鈴蘭

西瓜

水芭蕉

香雪球

49

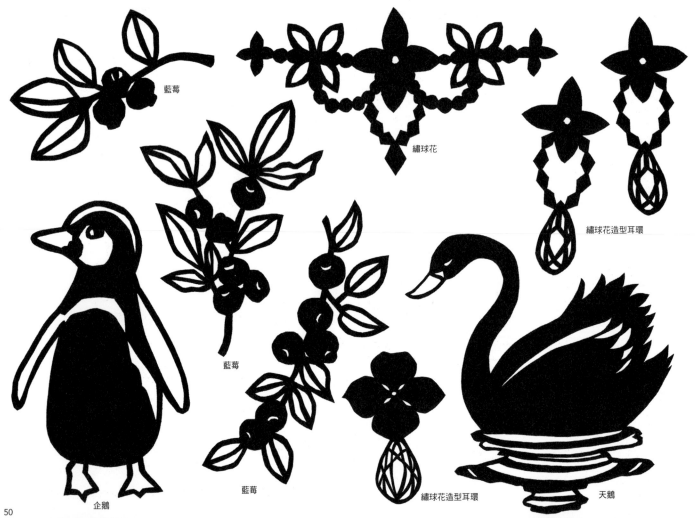

藍莓

繡球花

繡球花造型耳環

藍莓

藍莓

企鵝

繡球花造型耳環

天鵝

50

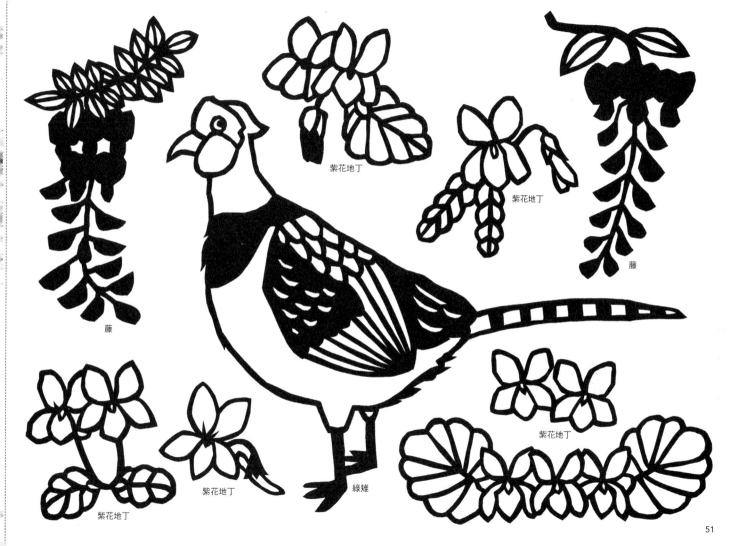

藤

紫花地丁

紫花地丁

藤

紫花地丁

紫花地丁

紫花地丁

綠雉

51

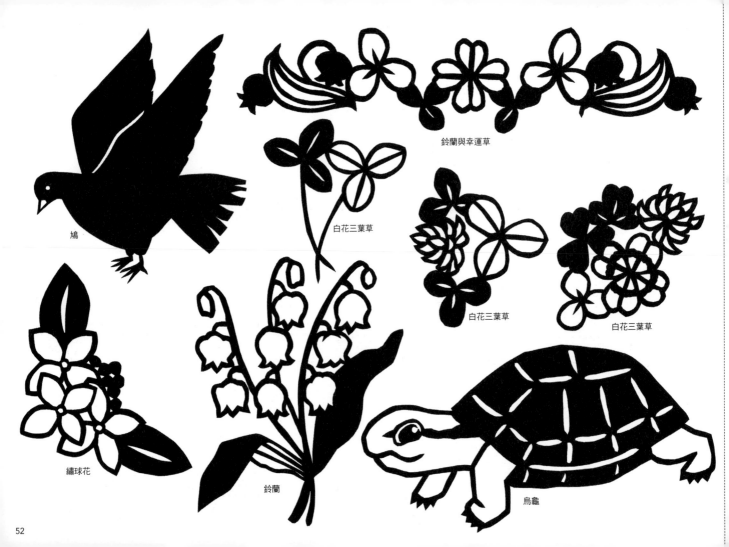

鳩

鈴蘭與幸運草

白花三葉草

白花三葉草

白花三葉草

繡球花

鈴蘭

烏龜

52

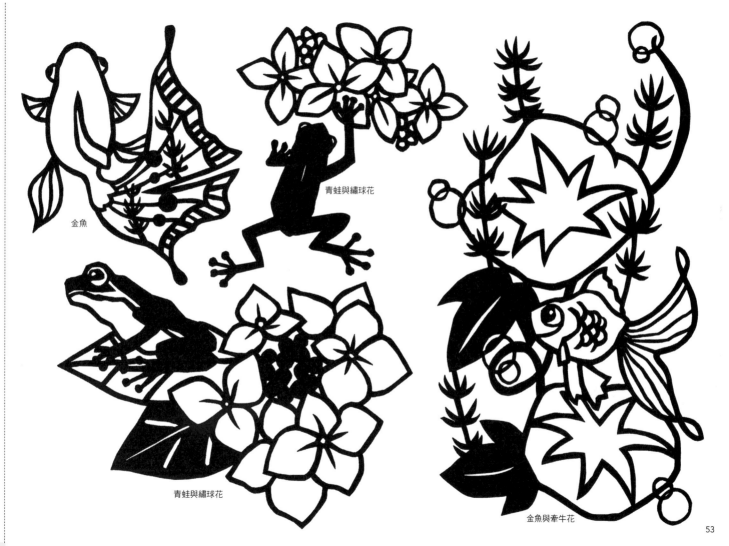

金魚

青蛙與繡球花

青蛙與繡球花

金魚與牽牛花

53

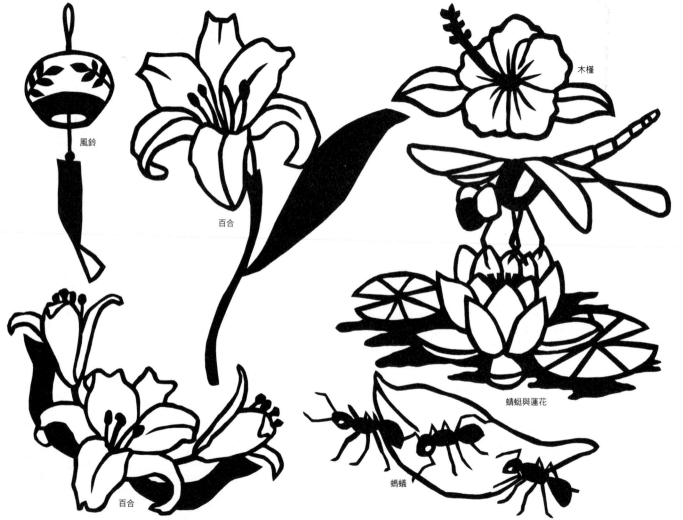

風鈴

百合

百合

木槿

蜻蜓與蓮花

螞蟻

54

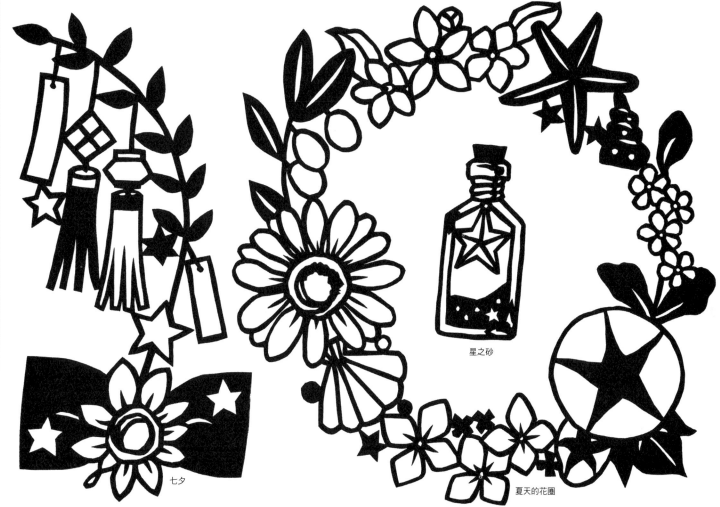

星之砂

七夕

夏天的花圈

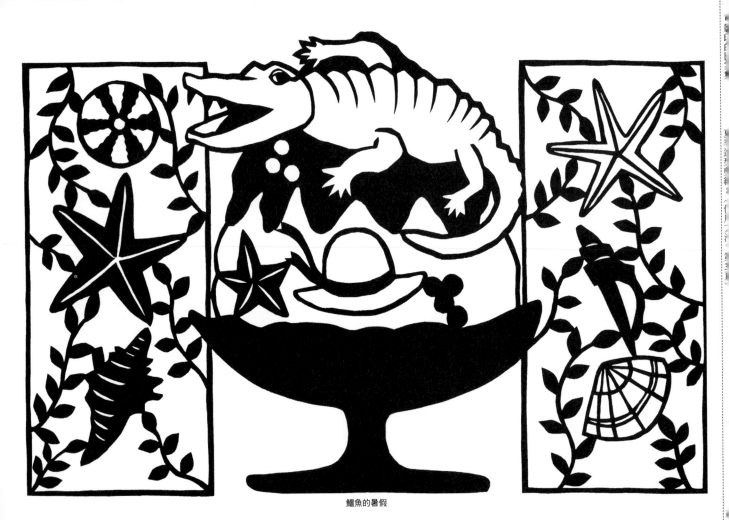

鱷魚的暑假

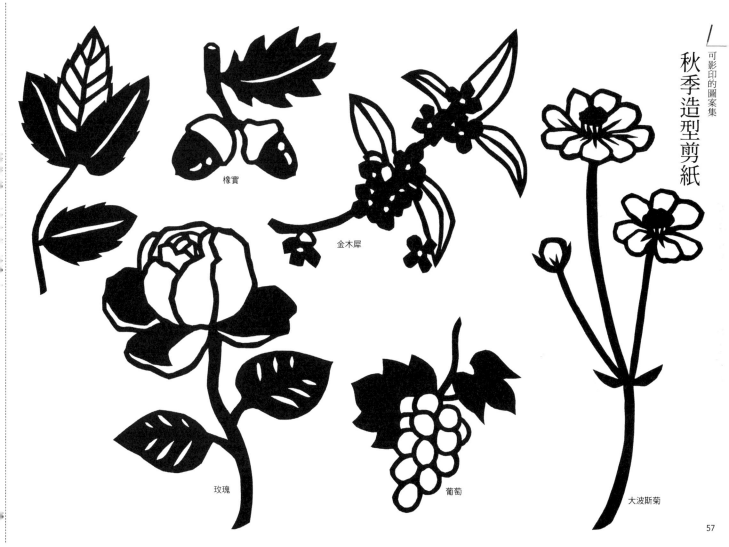

可影印的圖案集

秋季造型剪紙

橡實

金木犀

玫瑰

葡萄

大波斯菊

57

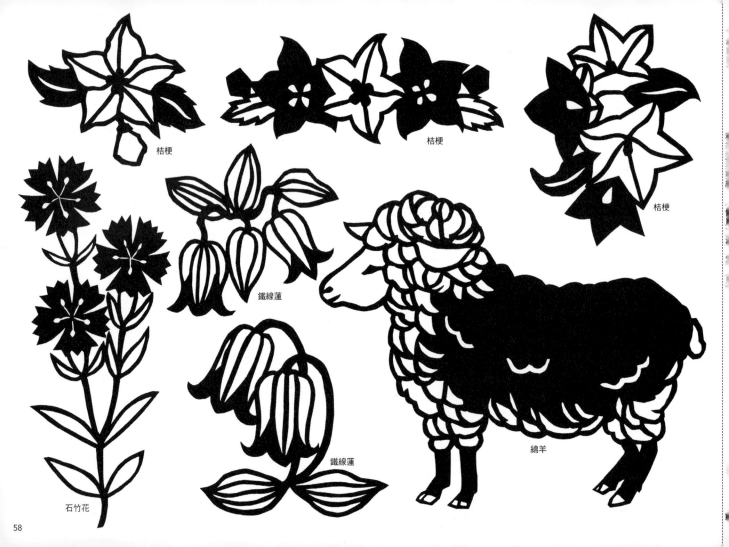

桔梗

桔梗

桔梗

鐵線蓮

石竹花

鐵線蓮

綿羊

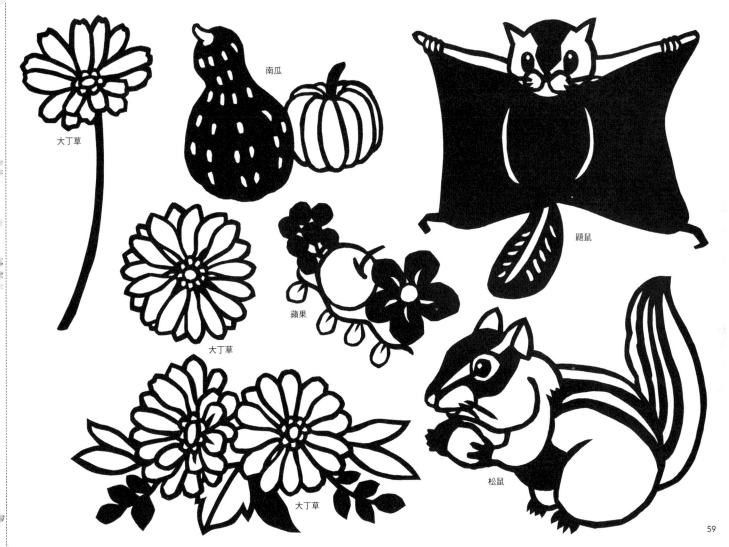

大丁草

南瓜

大丁草

蘋果

鼯鼠

松鼠

59

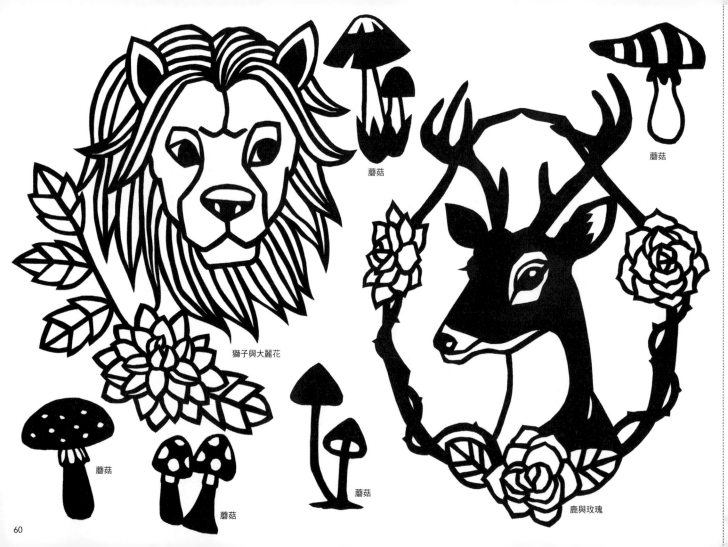

蘑菇

蘑菇

獅子與大麗花

蘑菇

蘑菇

蘑菇

鹿與玫瑰

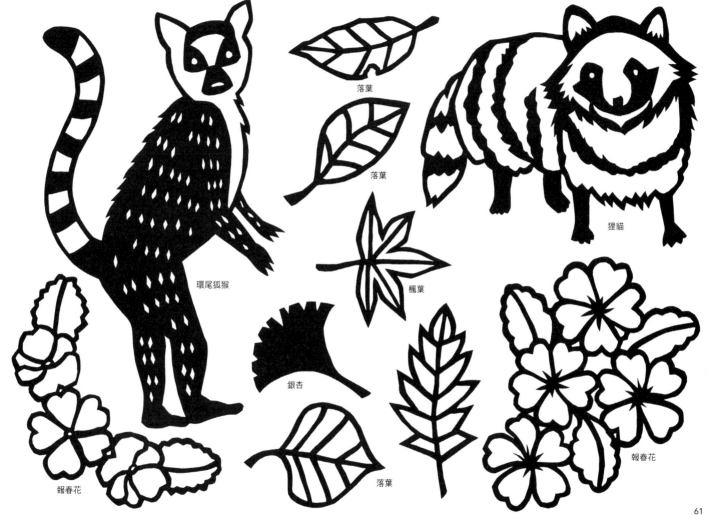

落葉

落葉

狸貓

環尾狐猴

楓葉

銀杏

報春花

落葉

報春花

61

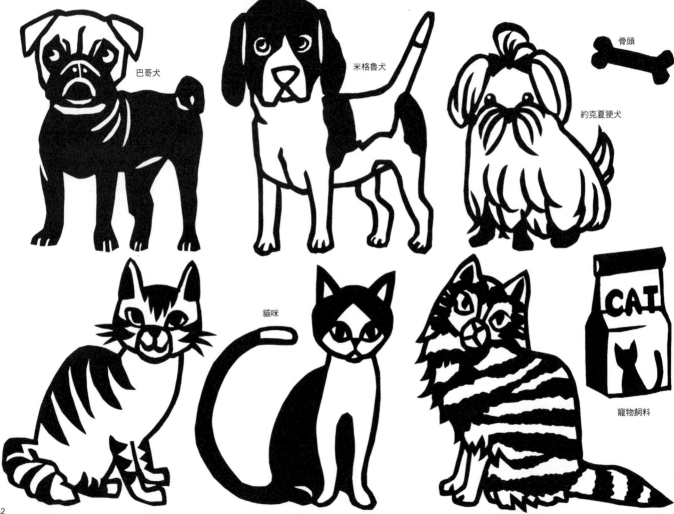

巴哥犬

米格魯犬

約克夏㹴犬

骨頭

貓咪

CAT

寵物飼料

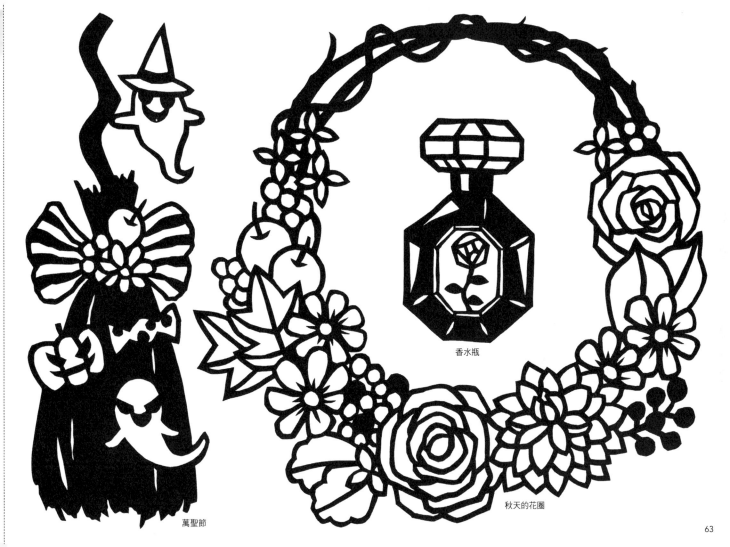

香水瓶

萬聖節

秋天的花圈

63

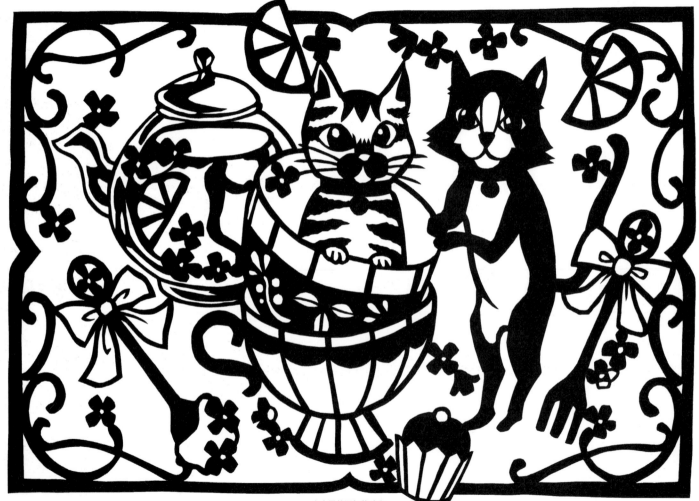

金木犀的下午茶時光

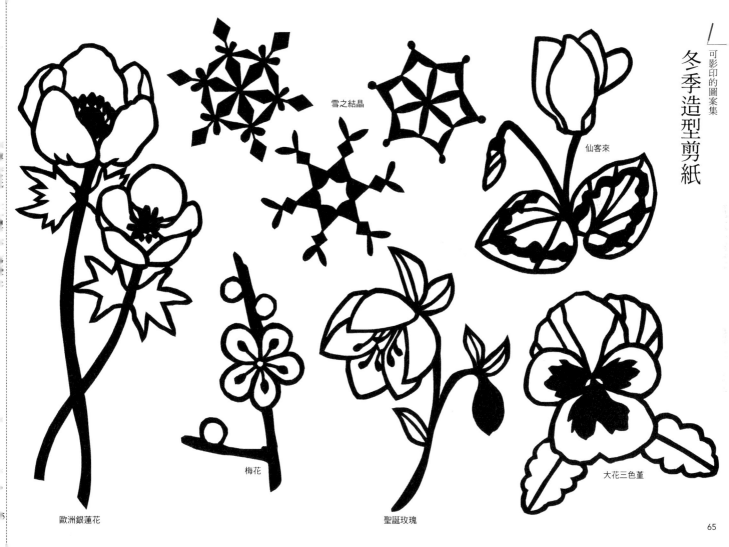

雪之結晶

仙客來

梅花

聖誕玫瑰

大花三色菫

歐洲銀蓮花

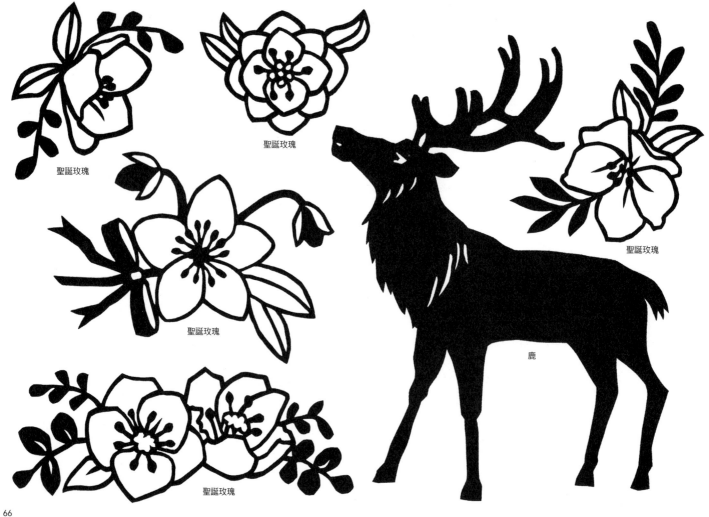

聖誕玫瑰

聖誕玫瑰

聖誕玫瑰

聖誕玫瑰

聖誕玫瑰

鹿

66

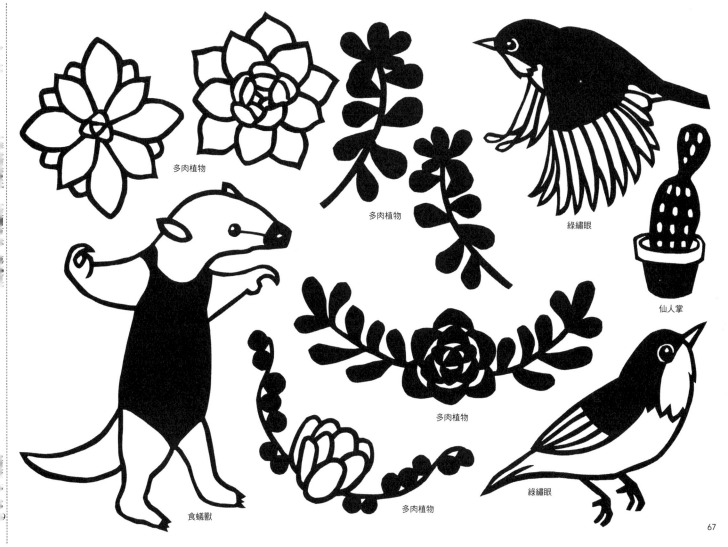

多肉植物

多肉植物

多肉植物

綠繡眼

仙人掌

食蟻獸

多肉植物

綠繡眼

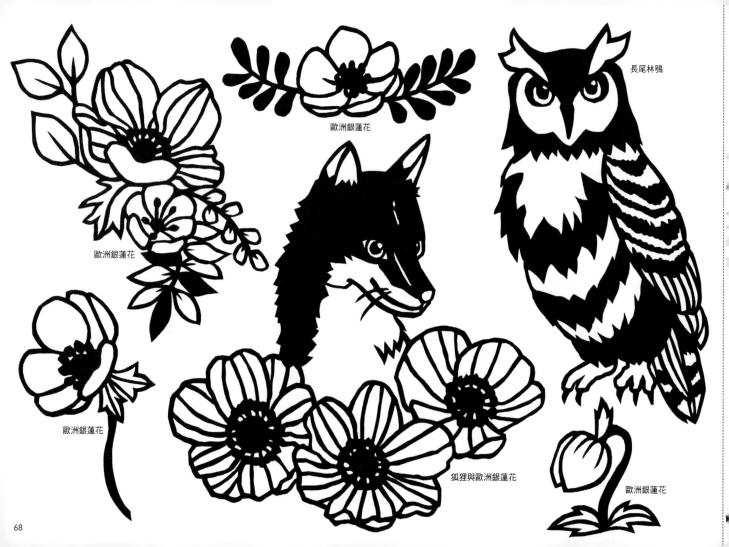

歐洲銀蓮花

歐洲銀蓮花

長尾林鴞

歐洲銀蓮花

狐狸與歐洲銀蓮花

歐洲銀蓮花

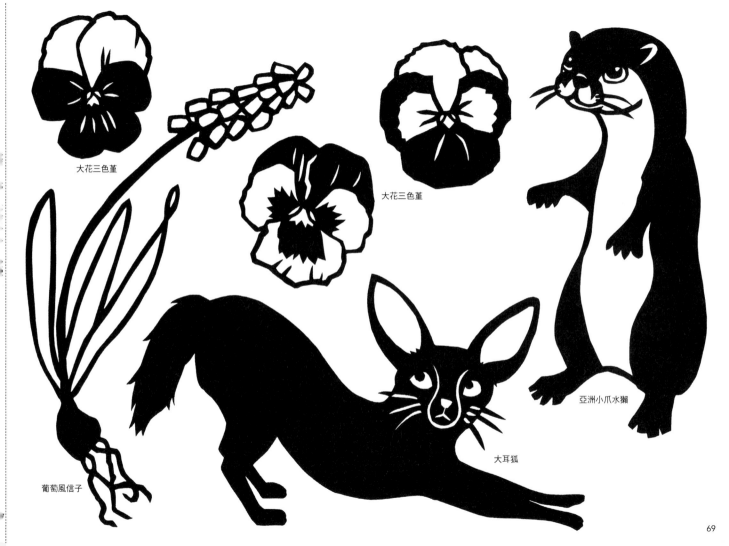

大花三色菫

大花三色菫

葡萄風信子

大耳狐

亞洲小爪水獺

69

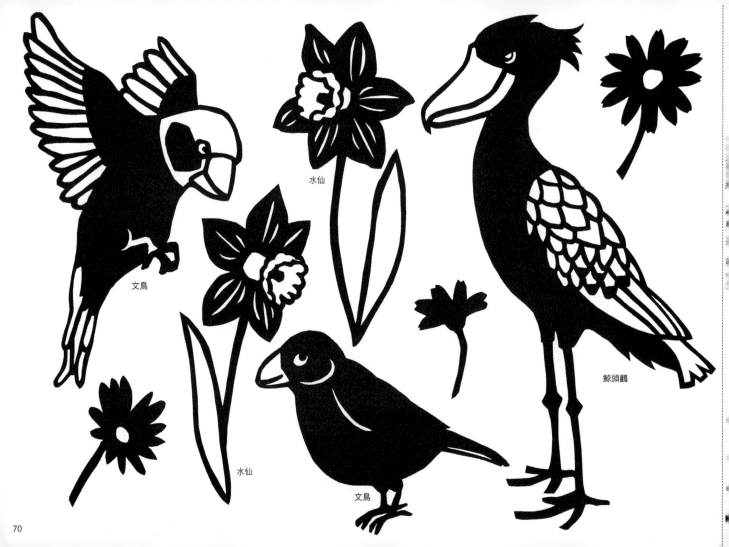

文鳥

水仙

水仙

文鳥

鯨頭鸛

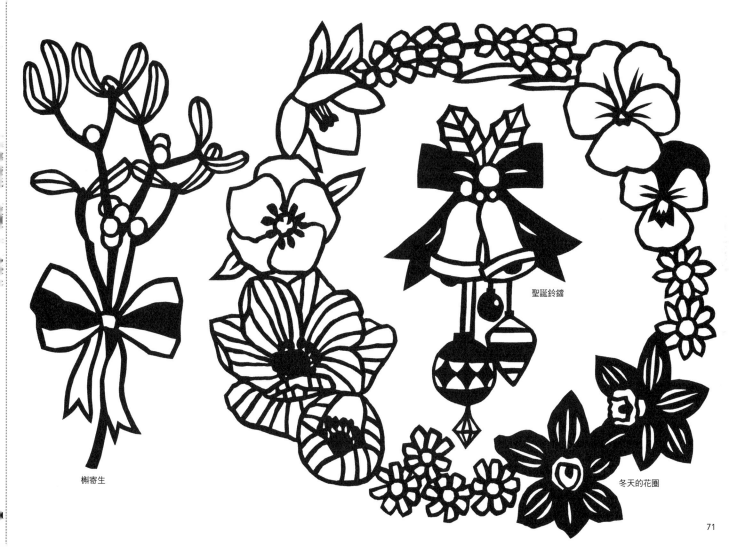

聖誕鈴鐺

槲寄生

冬天的花圈

71

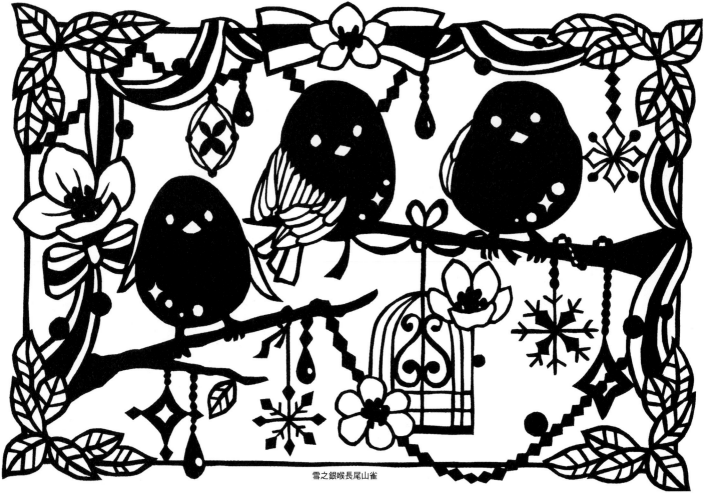

雪之銀喉長尾山雀

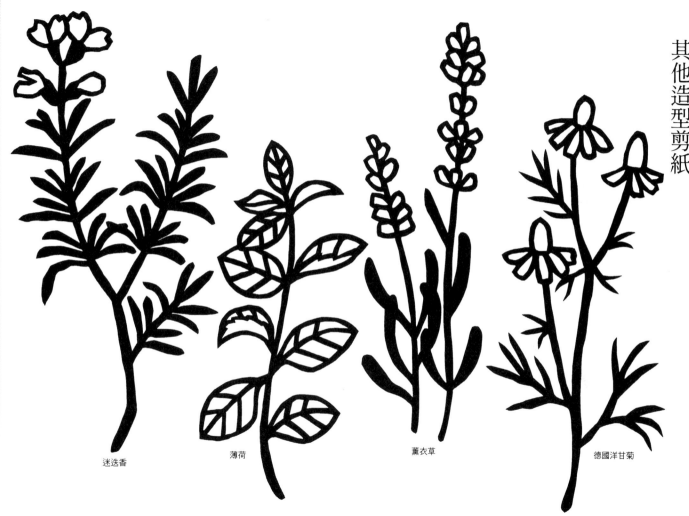

迷迭香

薄荷

薰衣草

德國洋甘菊

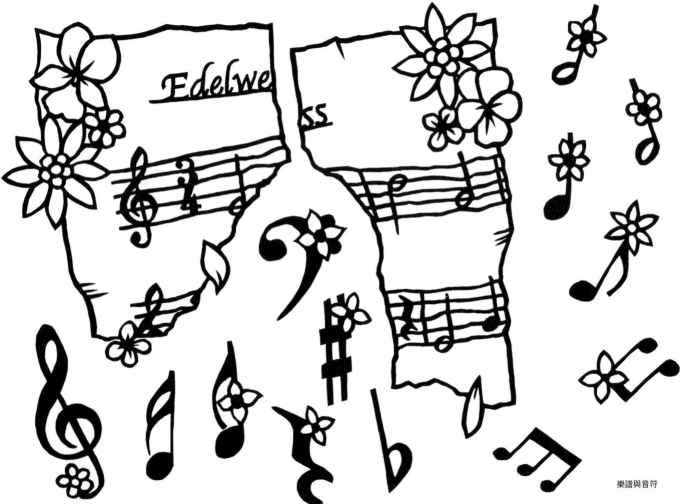

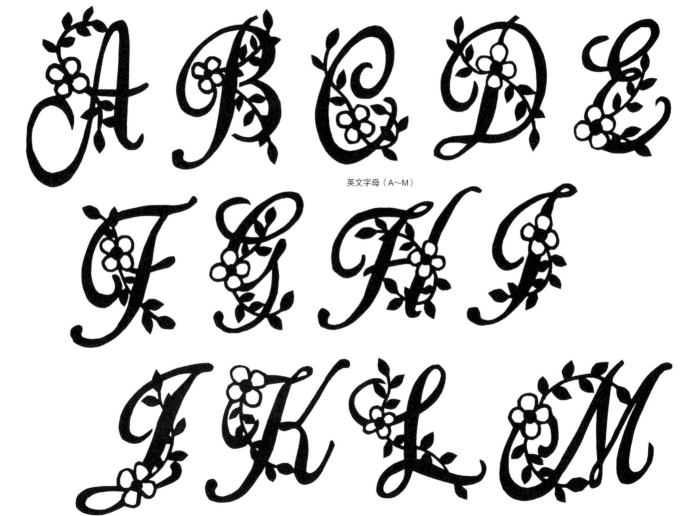

英文字母（A～M）

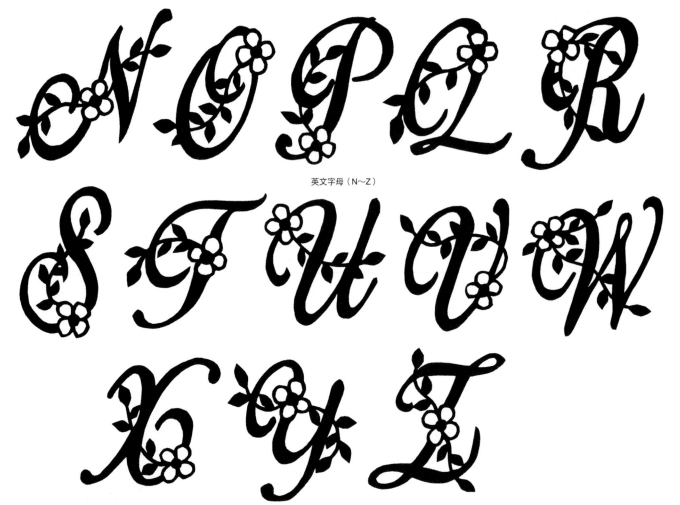

英文字母（N～Z）

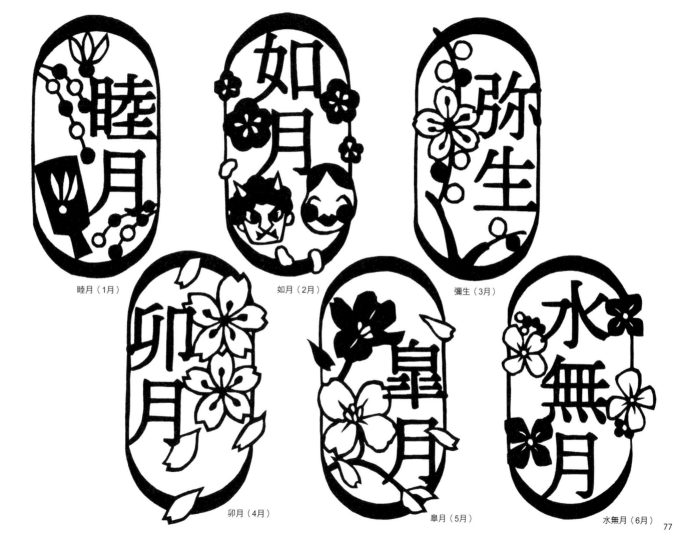

睦月（1月）

如月（2月）

彌生（3月）

卯月（4月）

皐月（5月）

水無月（6月）

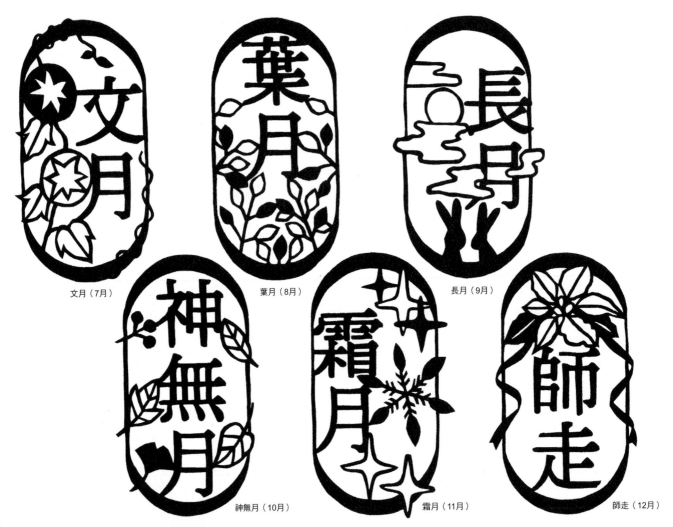

文月（7月）

葉月（8月）

長月（9月）

神無月（10月）

霜月（11月）

師走（12月）

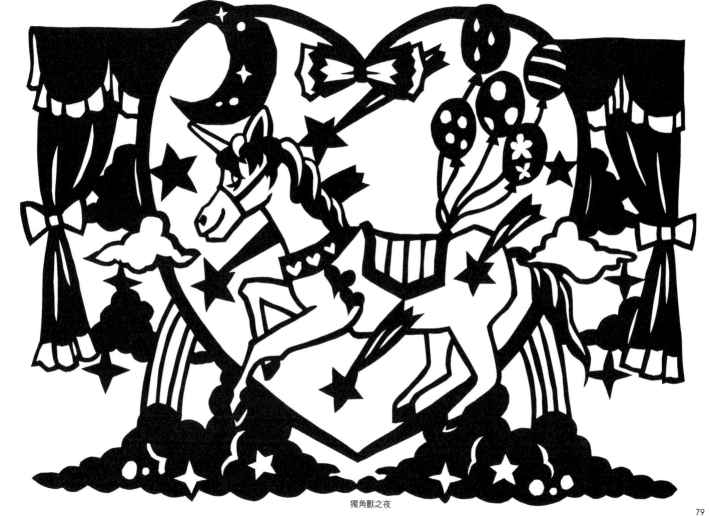

獨角獸之夜

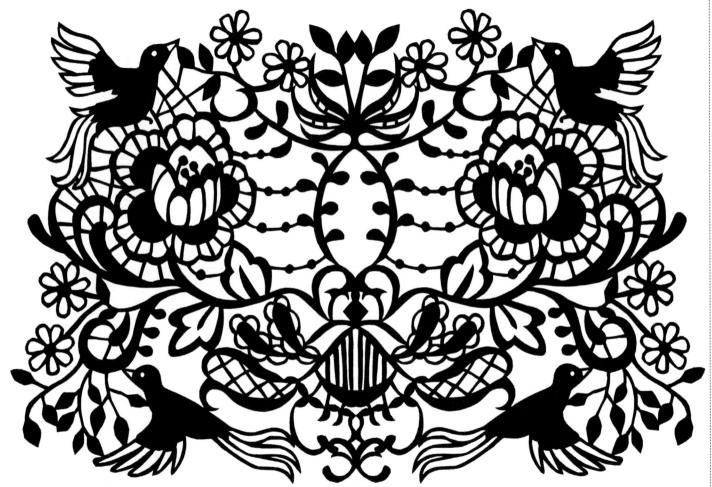

小鳥與花的蕾絲

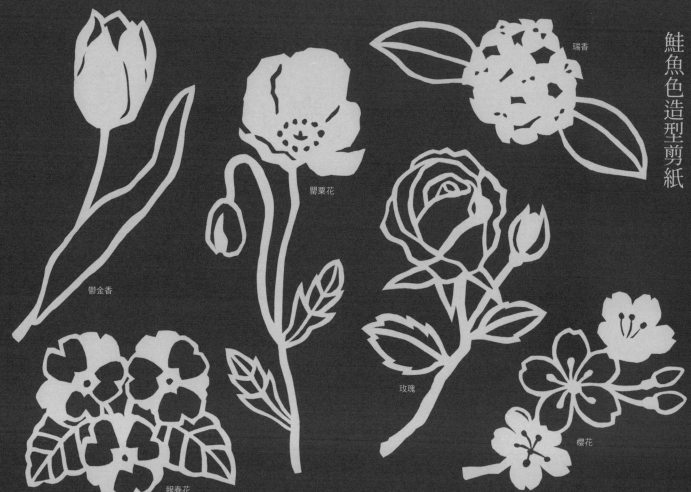

瑞香

罌粟花

鬱金香

玫瑰

櫻花

報春花

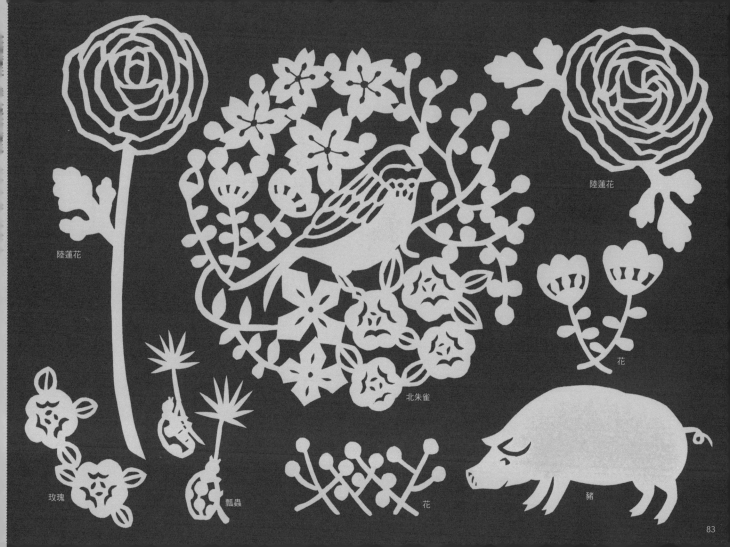

陸蓮花

陸蓮花

玫瑰

瓢蟲

北朱雀

花

花

豬

83

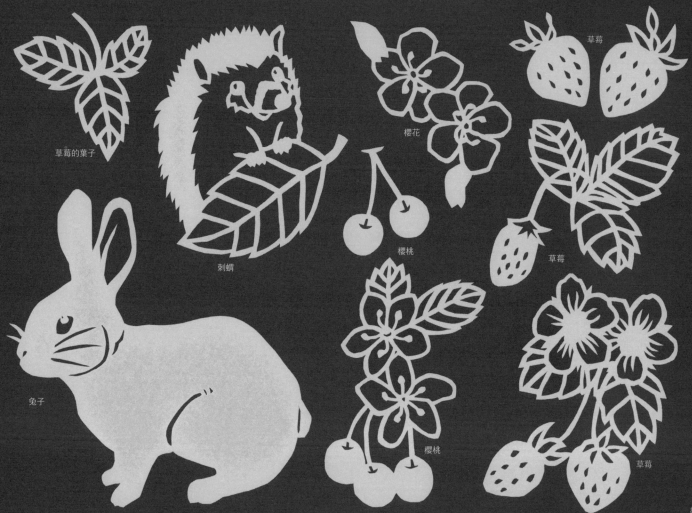

草莓的葉子

刺蝟

兔子

櫻花

櫻桃

草莓

草莓

櫻桃

草莓

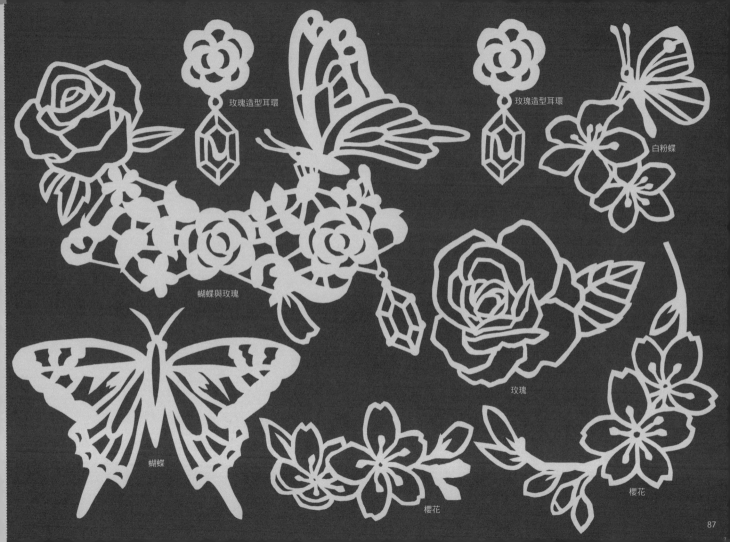

玫瑰造型耳環

玫瑰造型耳環

白粉蝶

蝴蝶與玫瑰

玫瑰

蝴蝶

櫻花

櫻花

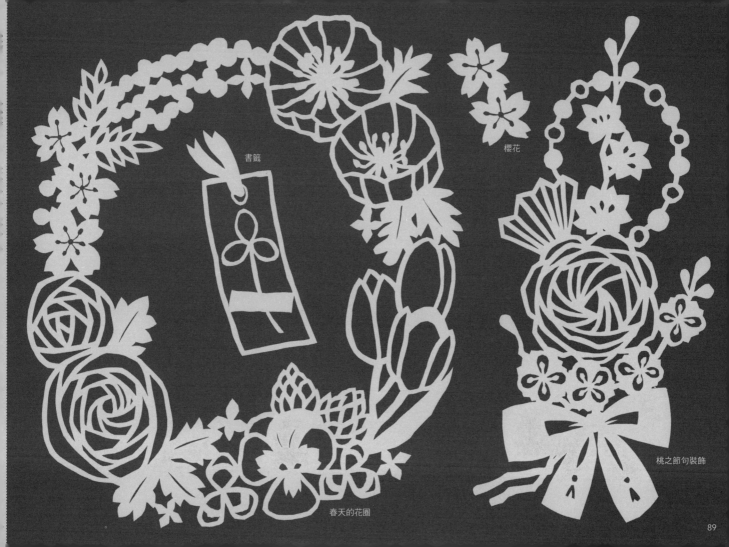

書籤

櫻花

桃之節句裝飾

春天的花圈

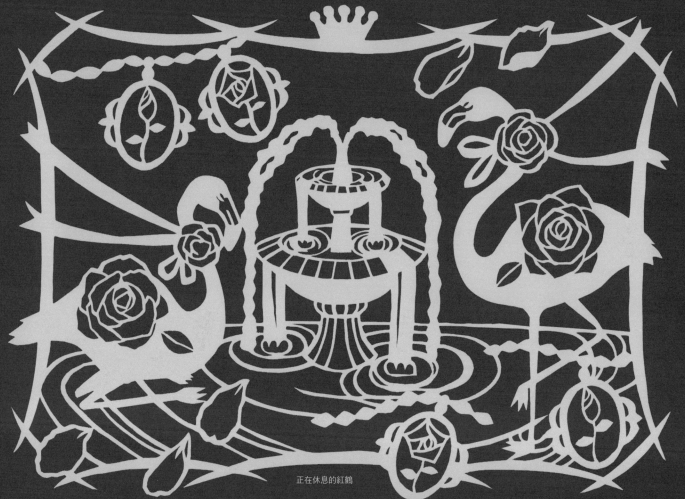

正在休息的紅鶴

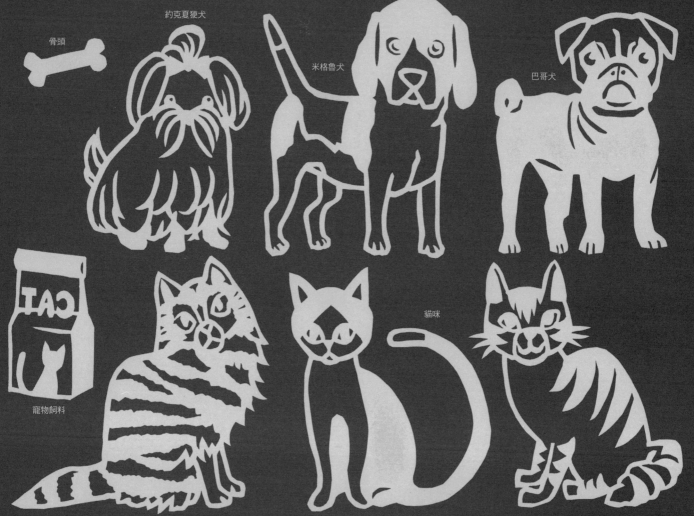

骨頭

約克夏㹴犬

米格魯犬

巴哥犬

CAT

寵物飼料

貓咪

93

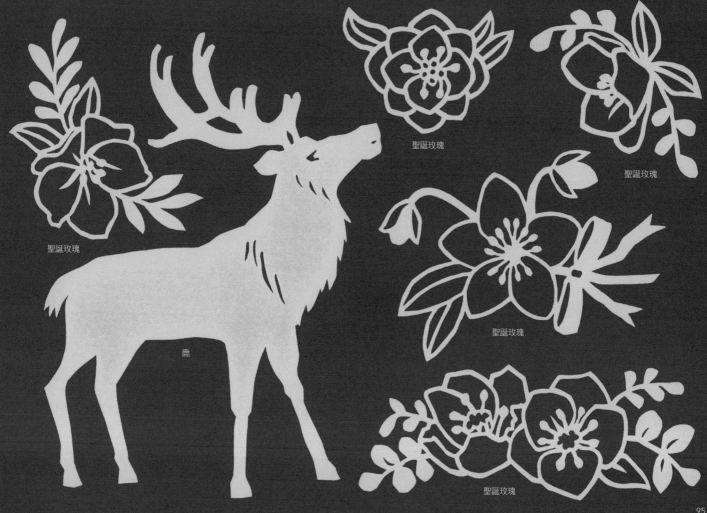

聖誕玫瑰

聖誕玫瑰

聖誕玫瑰

聖誕玫瑰

鹿

聖誕玫瑰

95

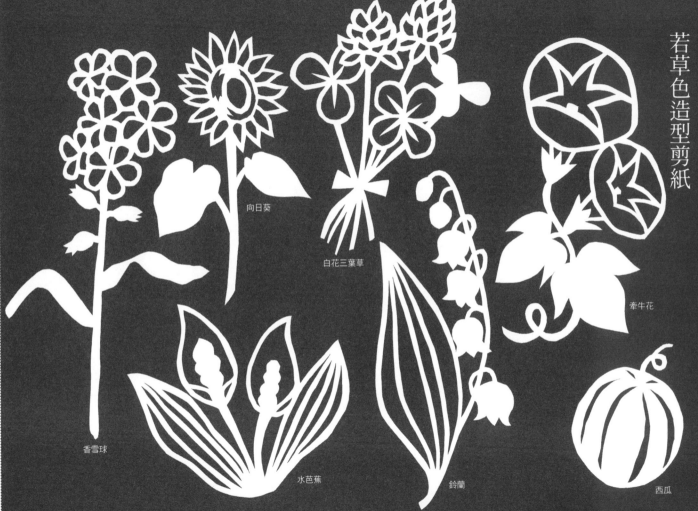

若草色造型剪紙

向日葵

白花三葉草

香雪球

水芭蕉

鈴蘭

牽牛花

西瓜

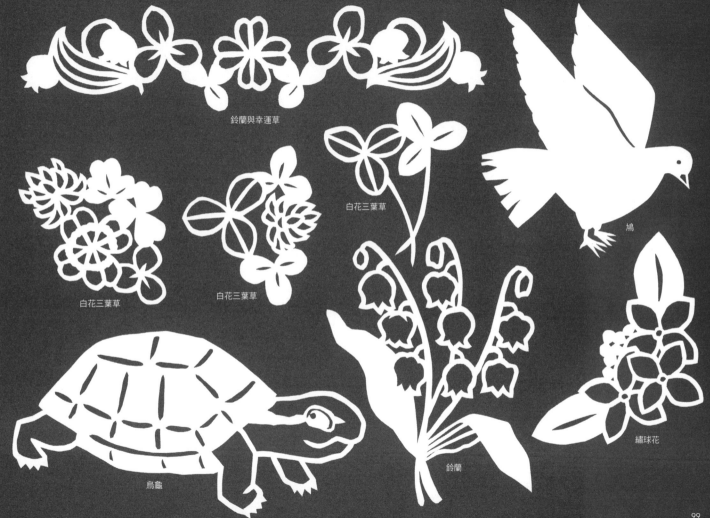

鈴蘭與幸運草

白花三葉草

白花三葉草

白花三葉草

鳩

鈴蘭

烏龜

繡球花

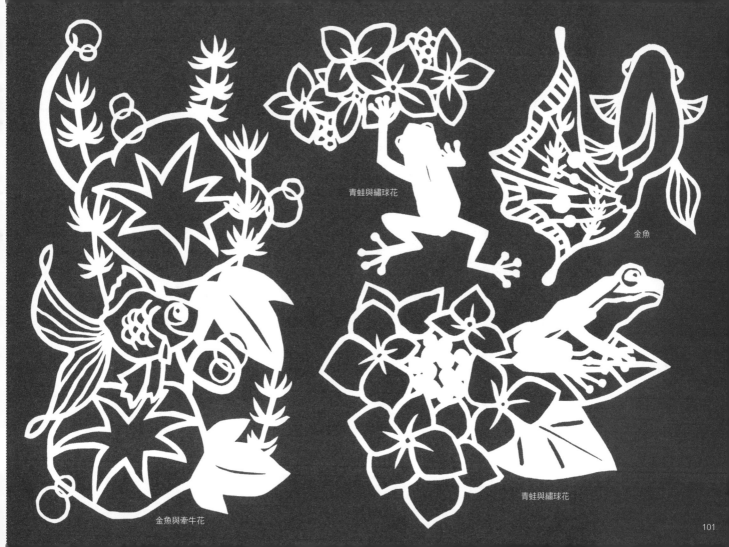

青蛙與繡球花

金魚

金魚與牽牛花

青蛙與繡球花

101

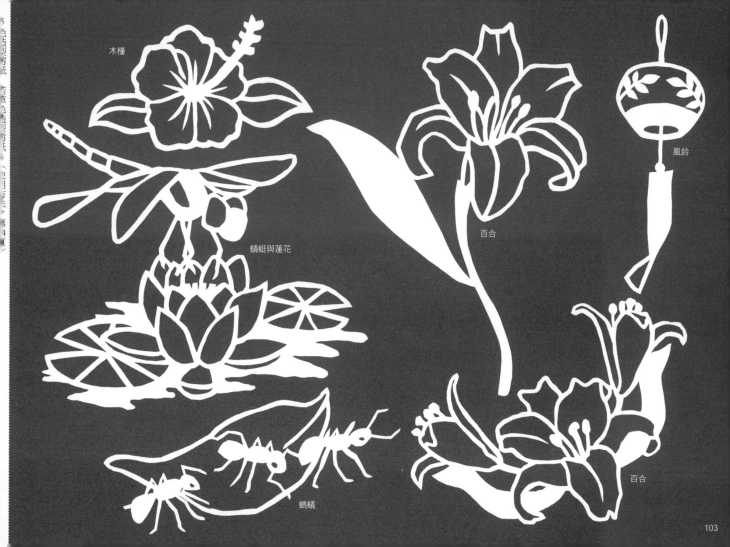

木槿

蜻蜓與蓮花

螞蟻

百合

風鈴

百合

103

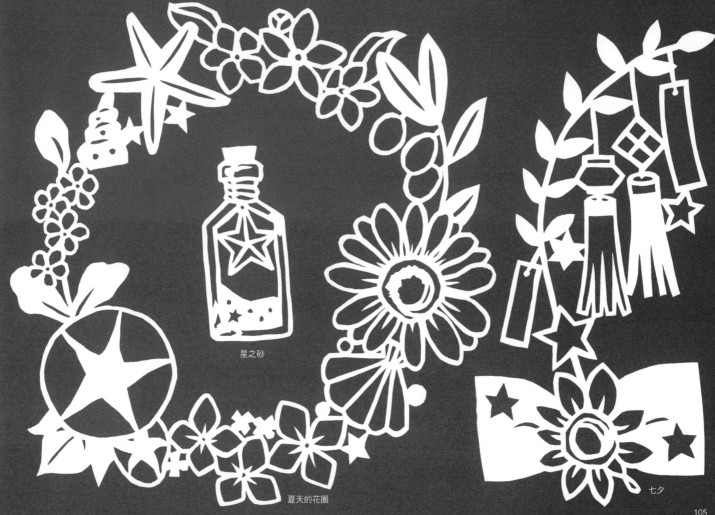

星之砂

夏天的花圈

七夕

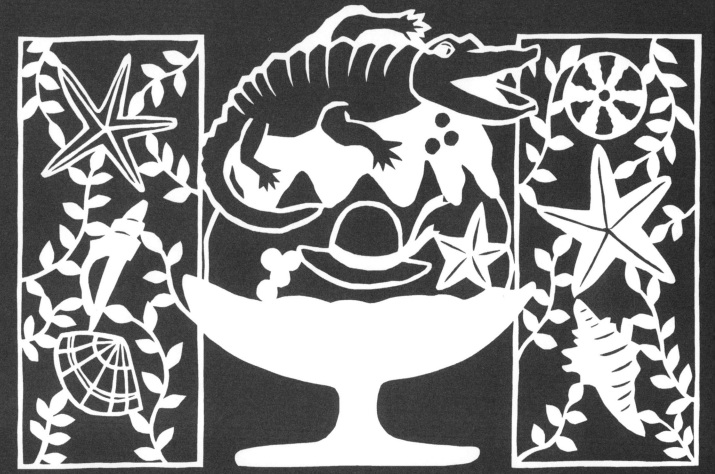

鱷魚的暑假

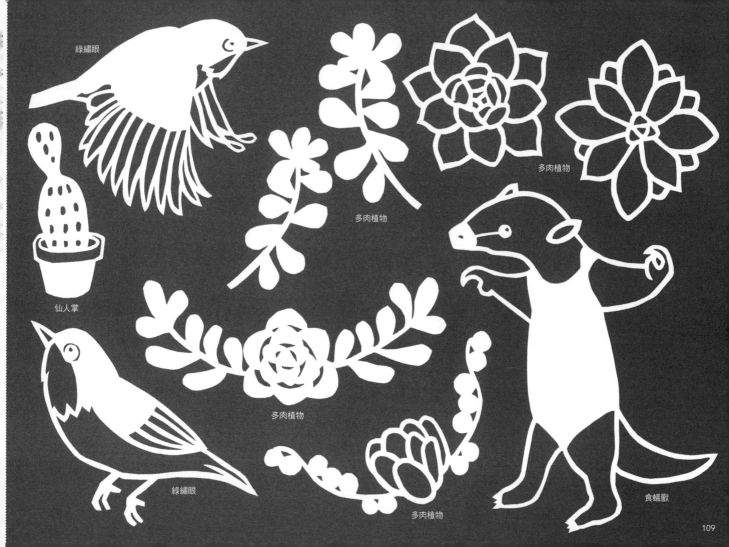

綠繡眼

仙人掌

多肉植物

多肉植物

綠繡眼

多肉植物

多肉植物

食蟻獸

109

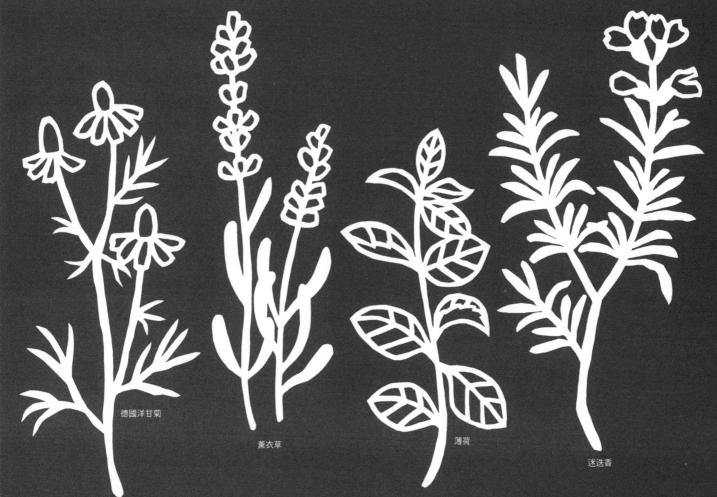

德國洋甘菊

薰衣草

薄荷

迷迭香

白茶色造型剪紙

黃花含羞草

蜜蜂

蜜蜂

蒲公英

鸚鵡

油菜花

蒲公英與黃花含羞草

歐洲銀蓮花

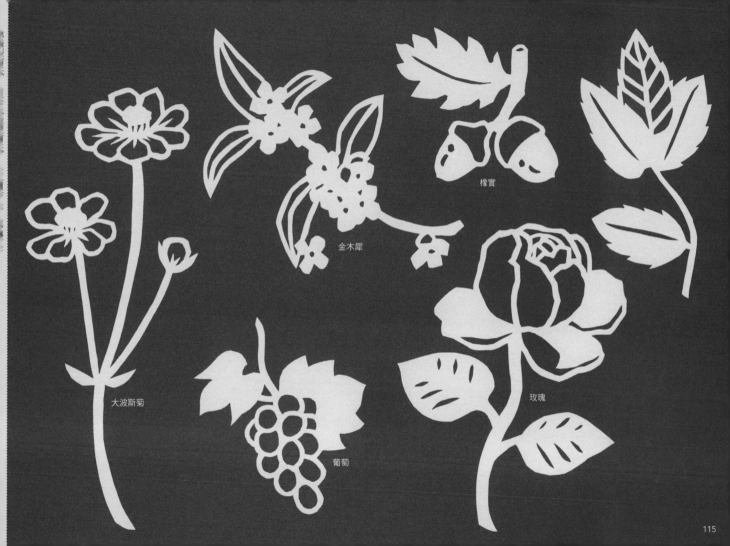

大波斯菊

金木犀

橡實

葡萄

玫瑰

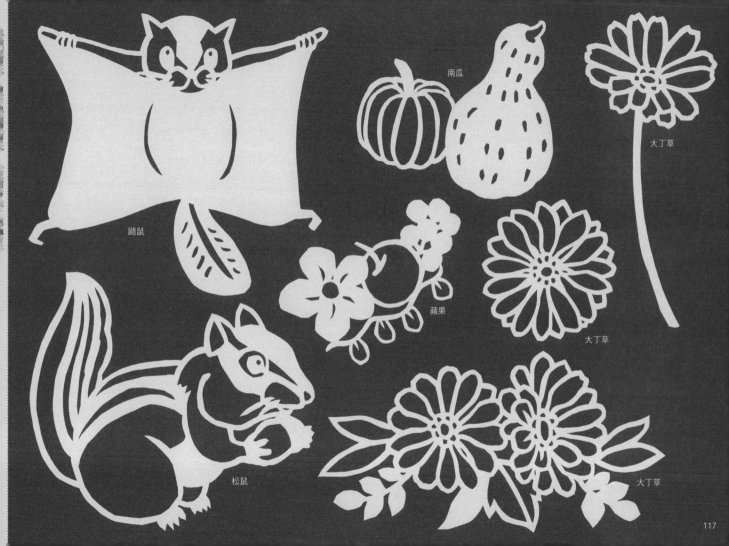

鼯鼠

南瓜

大丁草

蘋果

大丁草

松鼠

大丁草

117

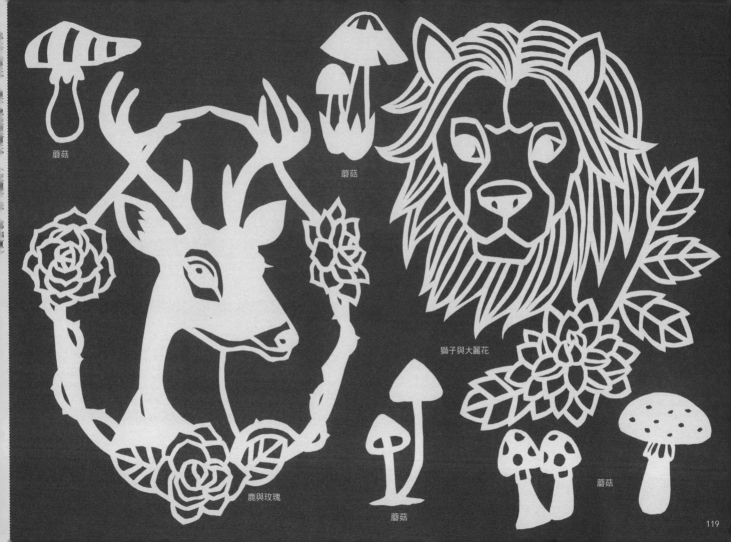

蘑菇

蘑菇

獅子與大麗花

鹿與玫瑰

蘑菇

蘑菇

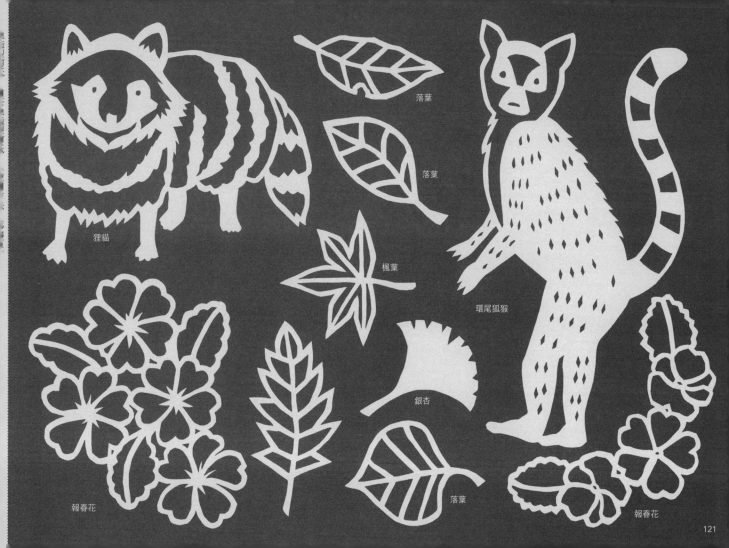

狸貓

落葉

落葉

楓葉

環尾狐猴

報春花

銀杏

落葉

報春花

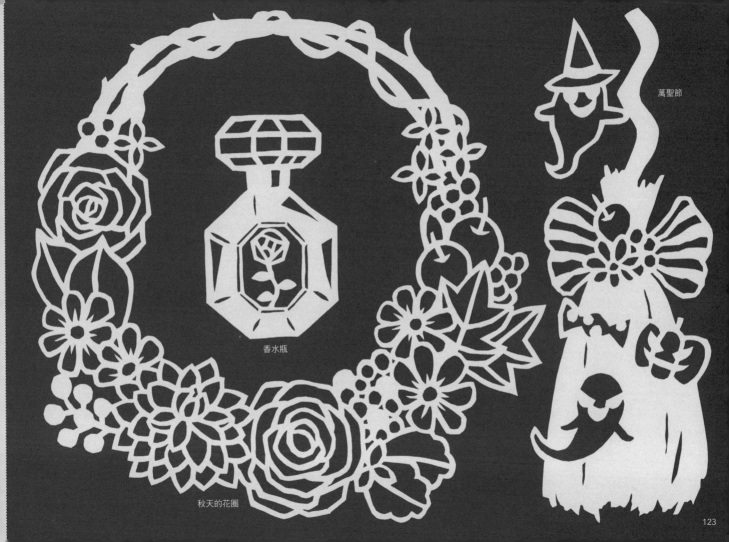

香水瓶

秋天的花圈

萬聖節

123

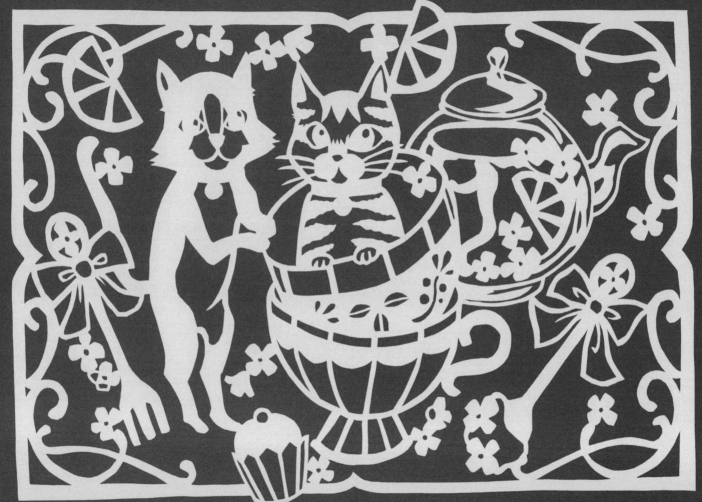

金木犀的下午茶時光

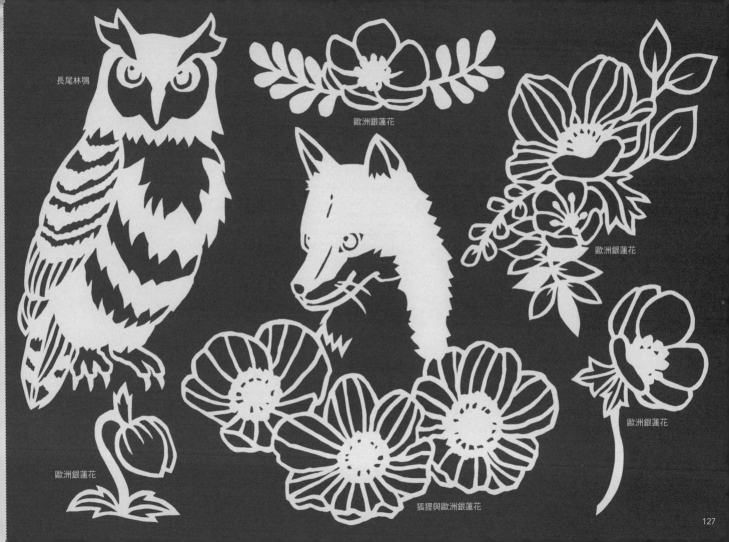

長尾林鴞

歐洲銀蓮花

歐洲銀蓮花

歐洲銀蓮花

歐洲銀蓮花

狐狸與歐洲銀蓮花

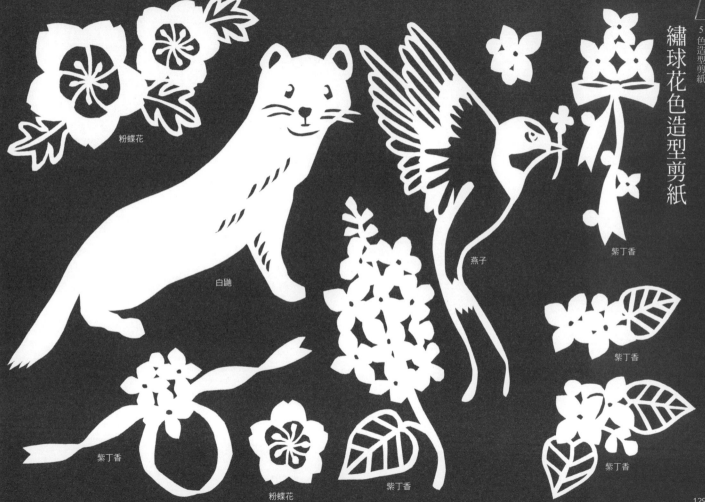

繡球花色造型剪紙

粉蝶花

白鼬

燕子

紫丁香

紫丁香

紫丁香

紫丁香

粉蝶花

紫丁香

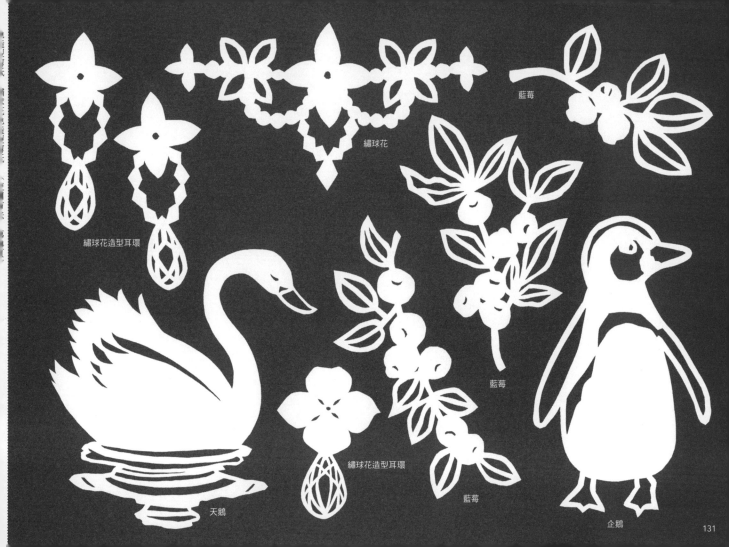

藍莓

繡球花

繡球花造型耳環

繡球花造型耳環

天鵝

藍莓

藍莓

藍莓

企鵝

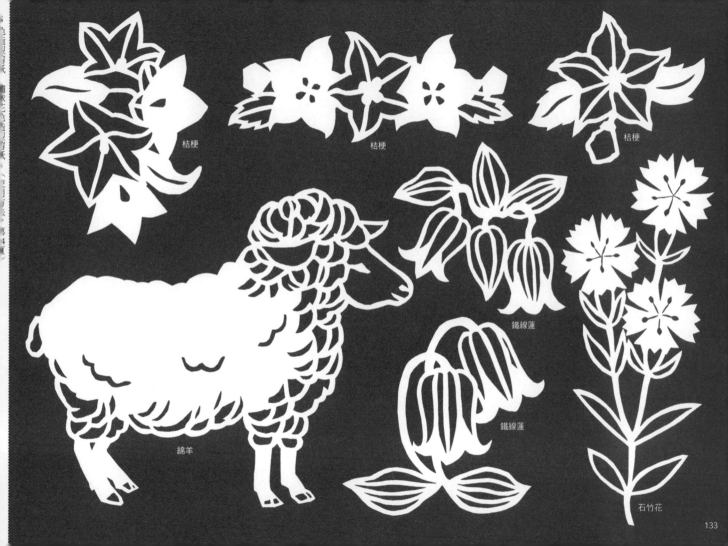

桔梗

桔梗

桔梗

鐵線蓮

綿羊

鐵線蓮

石竹花

133

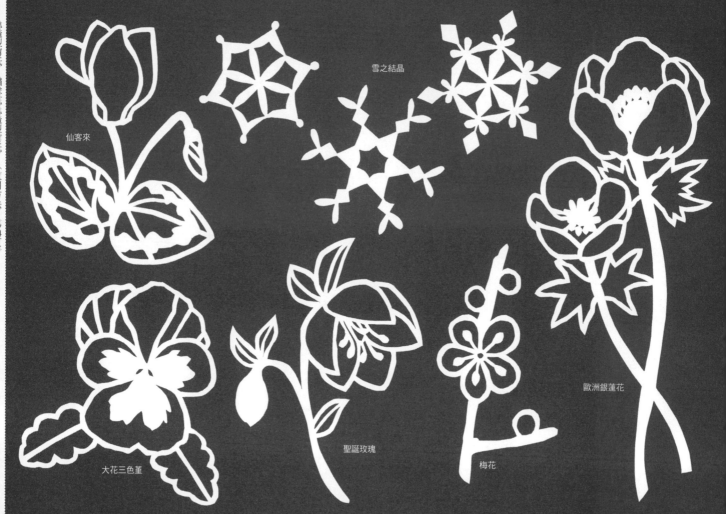

仙客來

雪之結晶

歐洲銀蓮花

大花三色堇

聖誕玫瑰

梅花

135

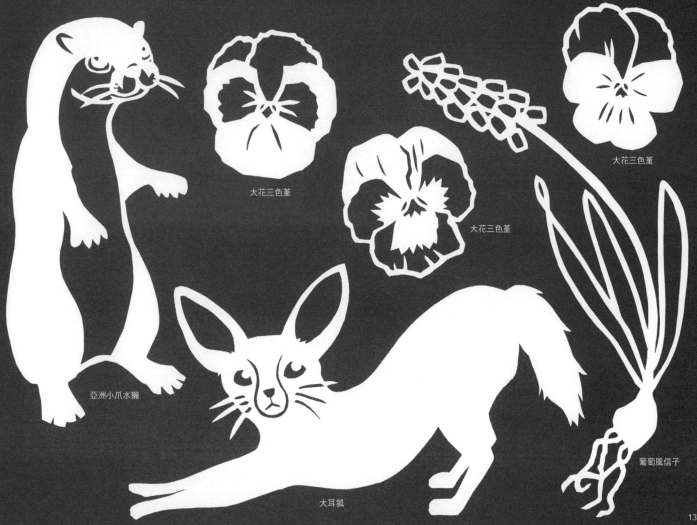

大花三色菫

大花三色菫

大花三色菫

亞洲小爪水獺

大耳狐

葡萄風信子

137

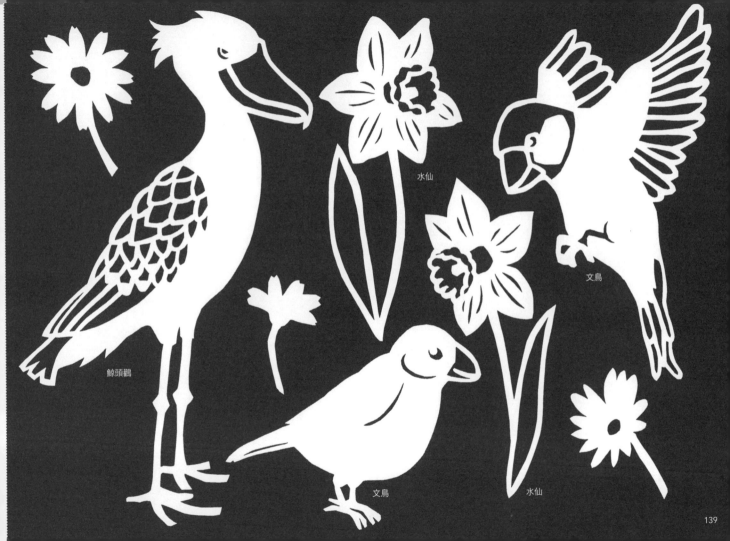

水仙

文鳥

鯨頭鸛

文鳥

水仙

139

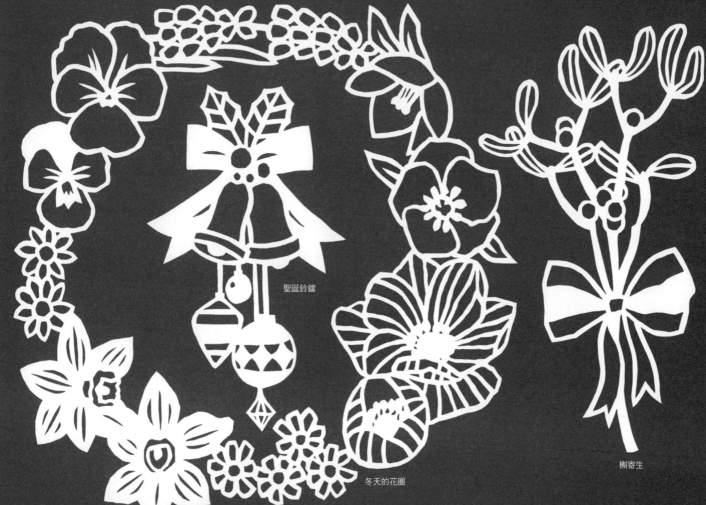

聖誕鈴鐺

冬天的花圈

槲寄生

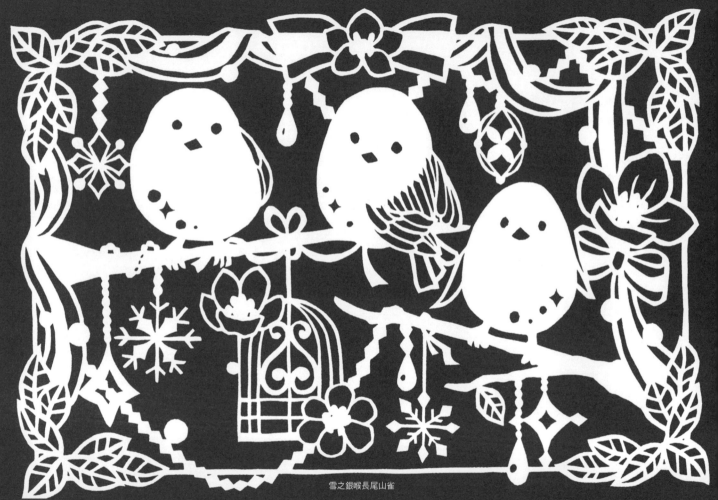

雪之銀喉長尾山雀

藤

紫花地丁

紫花地丁

紫花地丁

紫花地丁

紫花地丁

藤

綠雉

龍膽紫藍色造型剪紙

5 色造型剪紙

145

樂譜與音符

英文字母（A～M）

英文字母（N～Z）

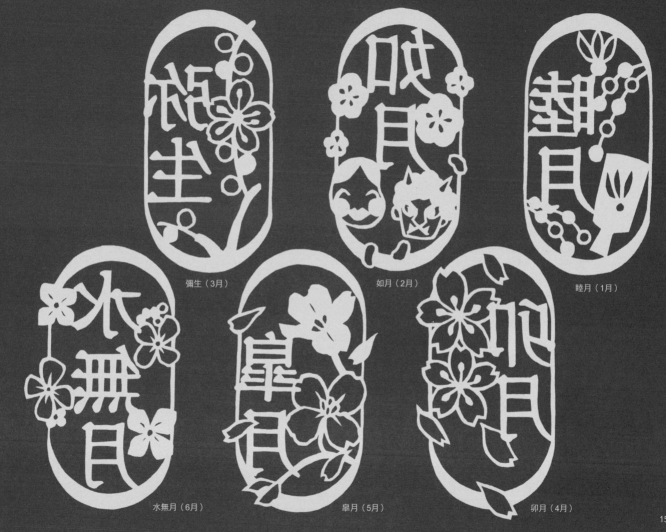

彌生（3月）

如月（2月）

睦月（1月）

水無月（6月）

皐月（5月）

卯月（4月）

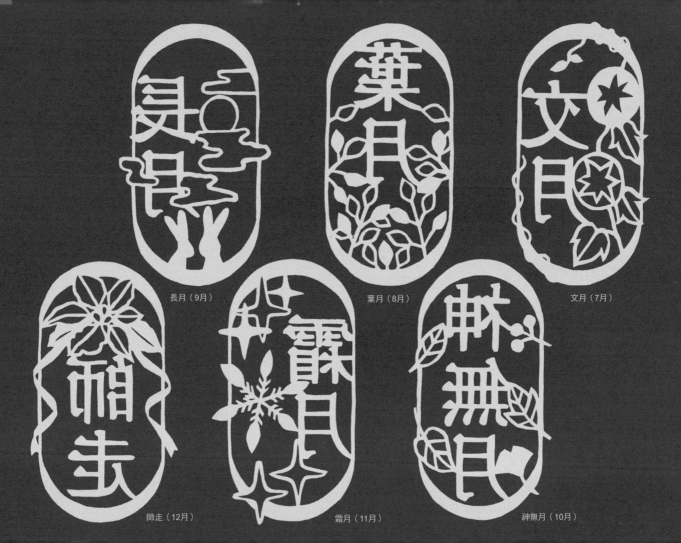

長月（9月）

葉月（8月）

文月（7月）

師走（12月）

霜月（11月）

神無月（10月）

155

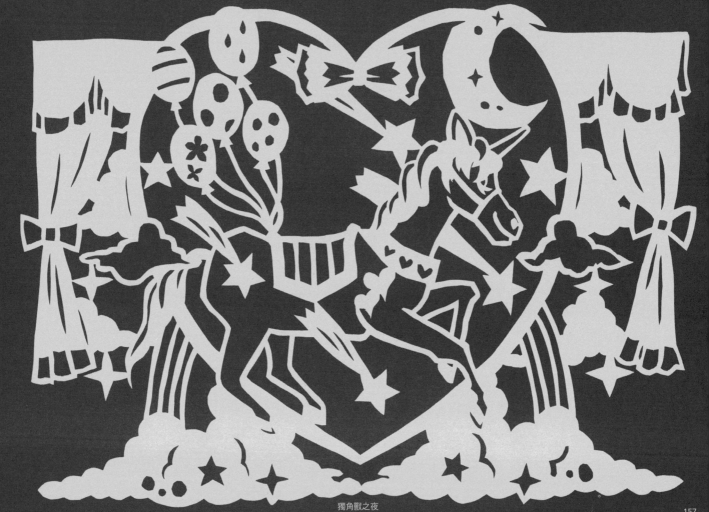

獨角獸之夜

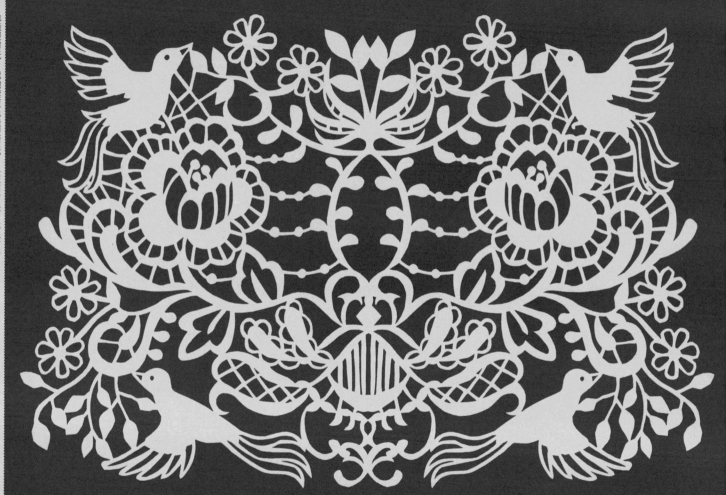

小鳥與花的蕾絲